애니포스가 알려주는 웹툰그리기

웹툰포스

WEBTOON FORCE

애니포스가 알려주는 웹툰그리기

웹툰포스

초판 1쇄 발행 2019년 5월 30일
초판 3쇄 발행 2023년 7월 31일

지은이 애니포스
펴낸이 한준희
펴낸곳 (주)아이콕스

기획/편집 아이콕스 기획팀
디자인 이지선
영업지원 김효선, 이정민
영업 김남권, 조용훈, 문성빈

Education by Sympathy

주소 경기도 부천시 조마루로385번길 122 삼보테크노타워 2002호
홈페이지 www.icoxpublish.com
쇼핑몰 www.baek2.kr (백두도서쇼핑몰)
전화 032-674-5685
팩스 032-676-5685
등록 2015년 7월 9일 제 386-251002015000034 호
ISBN 979-11-6426-064-5

애니포스 가 알려주는 웹툰 그리기

웹툰포스

WEBTOON FORCE

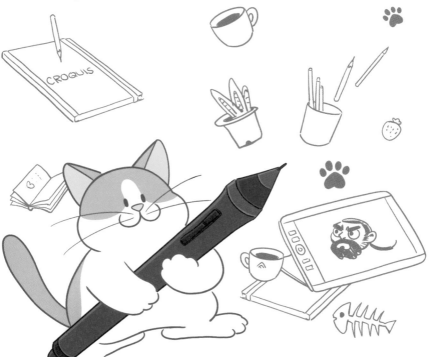

66

그림 실력보다 중요한 것은

자신이 무엇을 말하고 표현하려 하는지 입니다.

두려워하지 말고 일단! 그려 보세요~

99

우리는 어디서든 쉽게
웹툰을 접합니다.

이동중이거나

화장실에서
볼 일을 보거나

회사에서 몰래.

그러다
문득
생각합니다.

나도 한 번 그려볼까?
웹툰

우리에겐 알 수 없는 두 가지 욕구가 있습니다.

'이걸 표현하고 싶다' 거나

'표현한 걸 보여주고 싶다' 라는 욕구 말입니다.

보여줘야징~

일찍이 조지오웰은 그의 저서 <나는 왜 쓰는가>에서 이렇게 말했습니다.

조지 오웰

동물농장

생계 때문이 아니라면 사람들은 네 가지 동기 1. 순전한 이기심 2. 미학적 열정 3. 역사적 충동 4. 정치적 목적 으로 글을 씁니다.

아~

물론 난 재능이 있어서 글을 아주 잘 썼지.

헉

그렇습니다.
우리는 글을 쓰거나
그림을 그리는데
특별한 감각이 있어야
한다고 생각합니다.

재
능

과연...
그럴까요?

· · ·

저는 그렇지
않다고 생각합니다.

적어도 이 책은

애니포스가 알려주는 웹툰 그리기
웹툰포스
WEBTOON FORCE

특별한 '감각'과
'재능'에 크게
관심이 없습니다.

고든 램지의 요리와
저의 요리가
같은 한 끼 식사이듯.

← 고든 램지

그걸 요리라고
한거냐!
이 명청아.

7

메시의 프리킥이나

저의 프리킥도 같은 프리킥이죠.

뻥 어파 챠~

웹툰도 마찬가지입니다.

화려한 액션,
방대한 대서사시,
전문 소재 이야기, 단순한
한 칸짜리 웹툰까지!

모두 웹툰이라
말할 수 있습니다.

그림에 서툴러도,

스토리 작법을
몰라도 괜찮습니다!

오웰이 말한 네 가지 동기 중 어디에 속하든, 중요한 건 자신이 무엇을 말하고 표현하려 하는지 입니다.

순전한 이기심

미학적 열정

역사적 충동

정치적 목적

자 그럼!

데
구
르
르

시작해 볼까요?

준비물

고전 재료들

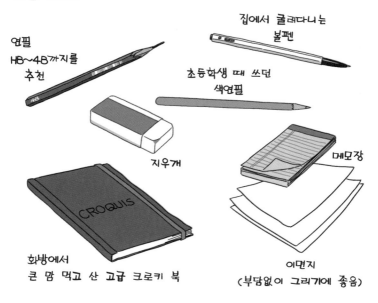

연필
HB~4B까지를
추천

집에서 굴러다니는
볼펜

초등학생 때 쓰던
색연필

지우개

메모장

화방에서
큰 맘 먹고 산 **고급** 크로키 북

CROQUIS

이면지
(부담없이 그리기에 좋음)

요즘 재료들

스마트 폰, 노트

태블릿 PC

포스

이 책의 주인공.
고양이 주제에 웹툰을
그리기로 마음먹는다.

찬쌤

포스의 웹툰 선생님.
고양이들도 웹툰을
그릴 수 있는 기초지식과
쉬운 방법들을 알려준다.

목차

들어가는 말	5
준비물	10
등장인물	11

선 Line

선의 정의	18
선의 기초	20
선의 정서	23
실습	25
답안	26

얼굴 Face

얼굴	28
얼굴 감정 표현	31
얼굴 표정 실습	32
답안	33
얼굴 비례	34
실습	37
얼굴 각도 입체가 뭐길래 I	39
얼굴 각도 예시 (로우앵글 & 하이앵글)	42
자(기) 캐(릭터) 그리기	43

$\frac{1}{2}$

배경 Background

공간과 배경 그리고 원근법	72
원상근하 (상하법)	75
투상법 (평행 투상법)	78
선 원근법 (투시법)	81
지평선	82
소실점	84
1점 투시	87
2점 투시	88
3점 투시	89
소품과 입체 – 입체가 뭐길래 II	93
기본 도형 그리기 (육면체)	94
기본 도형 그리기 (원기둥)	95
잠깐 쉬어가기~	96
좋아하는 음식 그리기	98
원(타원) 그리기가 어렵다면	99
실습	100
그 밖의 소품	101

인체 Body

인체 프롤로그	46
전신 뼈대	49
전신 근육	51
인체 모델 유형	53
몸통을 최대한 단순하게	56
쉬운 인체를 그리는 과정	57
몸통이 중요한 이유	58
과정	60
Level UP	61
인체 비례	62
다양한 비율의 인체 그리기	64
실습	65
인체 예시 (다양한 비율과 동세)	67

만화 1 Cartoon 1

만화 창작의 시작	104
일상 기록	106
지도 그리기	109
만화 문법	112
만화의 최소 단위	113
콘티	114
만화 제작 과정	118
콘티의 과정	118
콘티 실습	120
콘티 해설	123
4컷 만화 (웹툰의 기본)	127
콘티 해설	130
전통적인 구조	132
콘티 과정	134
콘티 해설	136
확실한 한 컷	137
4컷 만화 실습 (기승전결)	139
기승전결 구조 연습하기	141
패러디와 전복	144
4컷 만화 이후	145
인스타툰에 도전	146

만화 2 Cartoon 2

쇼트(Shot), 샷, 숏 = 컷, 칸	158
쇼트로 본 만화	160
앵글 (구도)	162
만화 읽기의 순서	163
컷의 시간	164
말풍선 모양과 대사 배치	165
말풍선의 종류	167
페이지 만화와 컷 나누기	168
만화 읽기	171
만화 해설	176

채색 Coloring

디지털 채색 184

디지털 작업에서 만나는 용어들 185

포토샵 화면구성과 기능 186

도구 패널 188

메뉴 바 181

레이어 패널 189

색상 패널 / 색상 견본 패널 190

브러시 설정 패널 190

그림 그리기 191

러프 스케치 192

펜터치 193

채색 194

나가는 말 196

선

Line

선의 정의
선의 기초
선의 정서
실습
답안

선의 정의

우리는 빛에 의해 물체를 볼 수 있습니다.

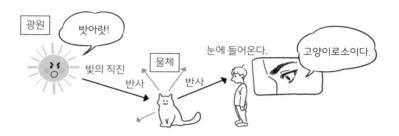

즉, 빛(광원)이 발생해 직진하다 물체를 비추게 되고,
빛을 받은 물체는 빛을 사방으로 반사합니다.
반사된 빛 중 일부가 사람의 눈에 들어오면 우리는 물체를 '본다'고 인식하게 되는거죠.

우리가 보는 물체는 외곽선이 존재하지 않습니다.
물체를 보는 위치에 따라 형태가 변하기 때문에
선으로 외곽 형태를 만들어 줍니다.

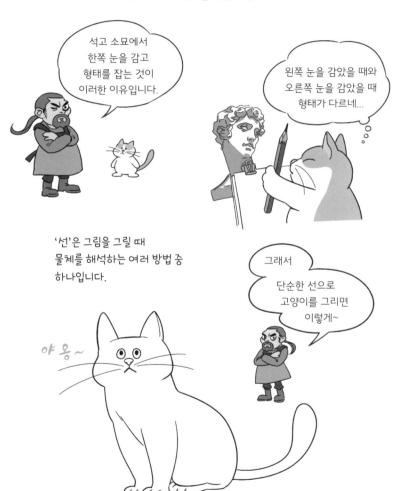

석고 소묘에서
한쪽 눈을 감고
형태를 잡는 것이
이러한 이유입니다.

왼쪽 눈을 감았을 때와
오른쪽 눈을 감았을 때
형태가 다르네...

'선'은 그림을 그릴 때
물체를 해석하는 여러 방법 중
하나입니다.

그래서
단순한 선으로
고양이를 그리면
이렇게~

야 옹~

선의 기초

자! 그럼 선으로 그림을 그려볼텐데요~

먼저!
직선, 곡선, 원 등 그림을 그리는데 필요한 간단한 선 연습을 합니다.

하루 30분 매일매일 그리십시오!!

5cm

5cm

가로 5cm, 세로 5cm 사각 틀을 만들어 그 안에 선을 그어봅니다.

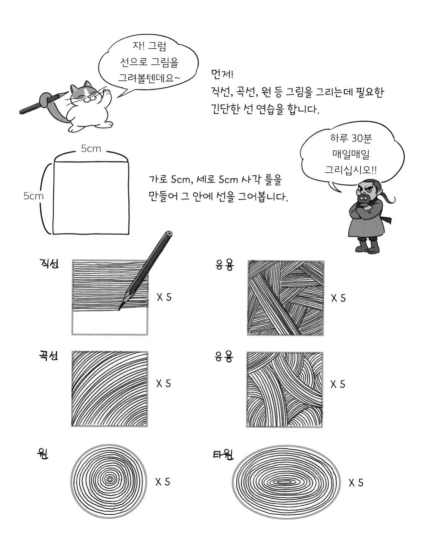

직선 X 5

응용 X 5

곡선 X 5

응용 X 5

원 X 5

타원 X 5

이제 선이
익숙해지셨나요?

우리가 그림을 어려워하는 이유는
'목적'이 생기고 난 이후부터죠.

잘 그려야 하는데...
예쁜 선이 안 그려지네.
어떻게 그리지....?

덜 덜

그렇지만 특별한 목적 없이 자유로운 낙서는 큰 어려움 없이 잘할 수 있습니다.
누구나 의미 없는 낙서경험은 있습니다.
이렇게 말이죠.

그림을 그리는데 가장 중요한
마음가짐은 두려움을 없애는 것입니다.

물론 쉽지는 않습니다.

아직 떨림이
멈추지 않아....
못 그리면 어떡하지?

덜 덜 덜

선의 정서

선 연습이 조금 익숙해졌다면 다양한 표현을 해봅니다.
인물, 사물 등 형태가 분명한 것들을 그리는 건 초보자에겐 어려운 과제입니다.
하지만 이것 말고도 많은 것을 그릴 수 있습니다.
선으로 정서를 표현하는 것이지요.
더욱이 만화, 웹툰의 경우 다양한 표현을 할 수 있어야 합니다.

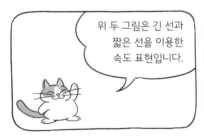

위 두 그림은 긴 선과 짧은 선을 이용한 속도 표현입니다.

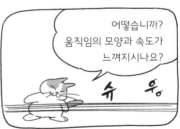

어떻습니까?
움직임의 모양과 속도가 느껴지시나요?

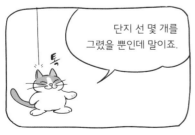

단지 선 몇 개를 그렸을 뿐인데 말이죠.

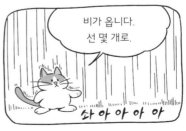

비가 옵니다.
선 몇 개로.

정서를 나타내는 쉬운 표현

직선, 곡선 등 초보자가 반복해서 하는 선연습은 중요하지만
어떤 현상이나 동작 등을 표현하는 것도 선연습에 도움이 됩니다. 재미도 있구요.

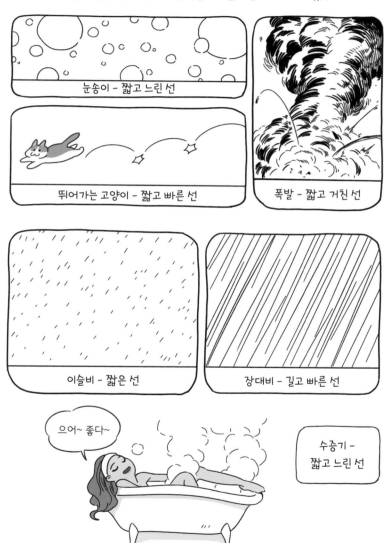

눈송이 - 짧고 느린 선

뛰어가는 고양이 - 짧고 빠른 선

폭발 - 짧고 거친 선

이슬비 - 짧은 선

장대비 - 길고 빠른 선

으어~ 좋다~

수증기 -
짧고 느린 선

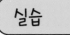

실습

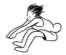

동작과 정서
(설명을 참고하여 표현해 보세요.)

절벽에서 뛰어내리는 사람
📢 짧고 빠른 선으로 동선을 표현

이슬비
📢 최대한 가늘고 짧게 터치

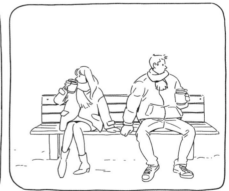

함박눈 📢 눈송이는 금방 녹아 없어지는 성질이기
때문에 선을 끊어서 그린다. ◯ ◀선을 끊는다.

모래먼지를 일으키며 가는 자동차
📢 부드럽고 길게 그리고 잔터치로 그린다.

◀ 부드럽고 긴 선.

◀ 잔 터치.

선 25

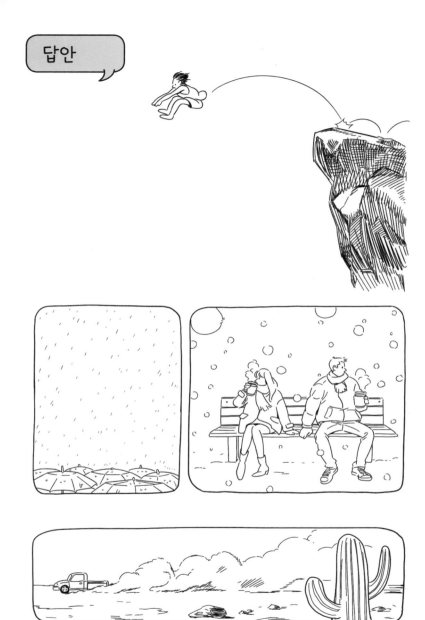

얼굴

Face

얼굴
얼굴 감정 표현
얼굴 표정 실습
얼굴 비례
얼굴 각도 - 입체가 뭐길래 1
얼굴 각도 예시 로우앵글&하이앵글
자기 캐릭터 그리기

얼굴

자! 그럼 두려움을 극복하고 그려볼 첫 번째 대상은 얼굴입니다.
웹툰을 그릴 때 가장 많이 그려야 하죠. 얼굴을 표현하는 방법은 여러 가지가 있습니다.
먼저 구조를 알아볼까요?

머리뼈의 구조

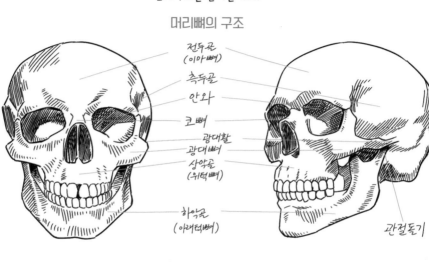

전두골
(이마뼈)

측두골

안와

코뼈

광대활
광대뼈
상악골
(위턱뼈)

하악골
(아래턱뼈)

관절돌기

머리뼈의 윗 부분은
고정돼 있다.

더 자세히 알고
그려봐야 하지만
머리뼈에서는 아래턱뼈가
움직인다는 것만
알아두도록 합시다.

예~

상·하로
움직인다.
(좌·우는 조금 움직임)

아래턱뼈는
머리뼈에서
유일하게 움직인다.

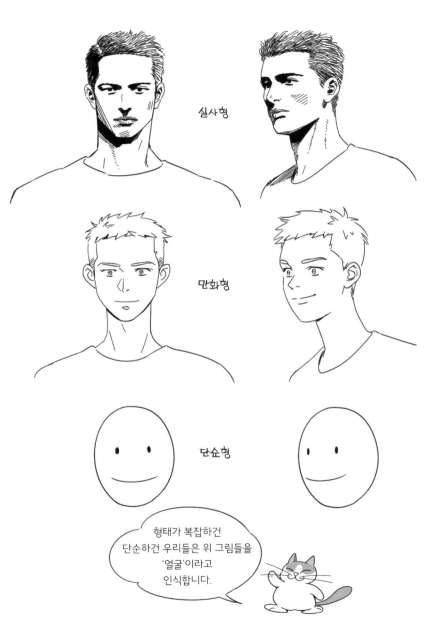

실사형

만화형

단순형

형태가 복잡하건
단순하건 우리들은 위 그림들을
'얼굴'이라고
인식합니다.

스콧 맥클라우드가 말했듯
우리는 모든 것에서 우리를 봅니다.

특히 얼굴

그 중 눈과 입.

이, 목, 구, 비 중 얼굴을 파악하는 가장 큰 특징은
눈(목)과 입(구) 입니다. 표정과 감정을 표현하는 요소이기도 합니다.

문자 이모티콘에서도 확인할 수 있죠.

| 눈 | ^^ | T T | o o | = = | >< | ^ ~ |
| 입 | :) | :O | :(| :P | :S | :/ |

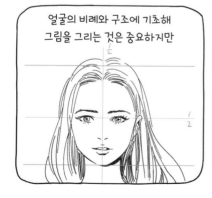

얼굴의 비례와 구조에 기초해
그림을 그리는 것은 중요하지만

만화 예술가들은
'과장'과 '생략'이라는 강력한 무기를
가지고 있습니다.

얼굴 감정 표현

눈과 입을 중심으로 단순하지만 다양한 표정의 얼굴을 그려봅시다.

그리는 순서는

달걀 또는
원을 그리고

십자선을 그린다
(눈 위치와 얼굴의
중심을 잡는다)

눈, 코, 입, 귀를
그린다
(코와 귀는 생략
해도 됨)

완성

입 모양만 바꾼다

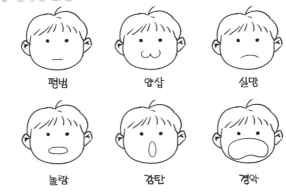

평범 얍삽 실망

놀람 감탄 경악

눈 모양만 바꾼다

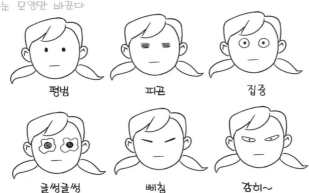

평범 피곤 집중

글썽글썽 삐침 감히~

얼굴 표정 실습

감정에 맞는 눈과 입을 그려보세요.

입 모양으로 표현

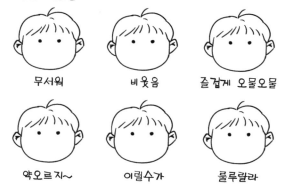

무서워

비웃음

즐겁게 오물오물

약오르지~

이럴수가

룰루랄라

눈 모양으로 표현

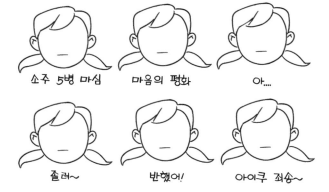

소주 5병 마심

마음의 평화

아....

졸려~

반했어!

아이쿠 죄송~

입 모양으로 표현

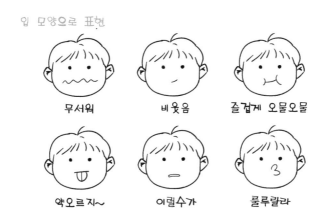

무서워 비웃음 즐겁게 오물오물

약오르지~ 이럴수가 룰루랄라

눈 모양으로 표현

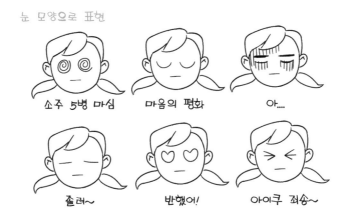

소주 5병 마심 마음의 평화 아....

졸려~ 반했어! 아이쿠 죄송~

얼굴 비례

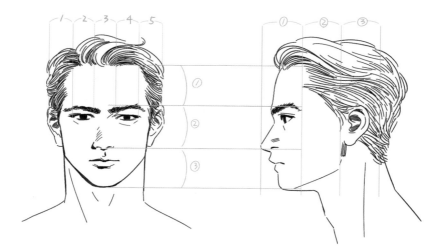

일반적으로 이상적인 얼굴 비율의 특징입니다.

01. ① (이마 ~ 눈썹) ② (눈썹 ~ 코 끝) ③ (코 끝 ~ 턱)의 길이가 같다.
02. 1~5 까지 길이가 같다.
03. 👁👁 눈과 눈 사이에 눈 하나가 들어간다.
04. 귀의 길이는 눈썹과 코 끝 사이 정도이다.
05. ③ (코 끝 ~ 턱) 1/3 지점에 입술이 위치한다.
06. ① (코 끝 ~ 눈썹 끝) ② (눈썹 끝 ~ 옆 턱) ③ (옆 턱 ~ 뒷 머리)

위와 같은 특징은 수많은 얼굴을 그리는 방법 중 한 가지에 지나지 않습니다. 이 세상에 똑같은 사람이 없듯이 얼굴을 그리는 비율도 다양합니다.

기본 비율을 간단히 그리는 순서

구 또는 달걀
형태를 그린다

얼굴의 중심
1/2

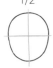

십자선을 그려
얼굴의 중심을 잡는다

대략
눈 위치
1/2

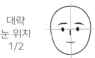

눈, 코, 입을 단순한
묘사로 적당한
위치에 그린다

머리를 그리고 완성

같은 얼굴 형태에 각각 다른
비례의 이목구비를 그렸을 때
인상이 어떻게 달라지는지
확인해 봅시다.

다양한 비율

눈에서 입까지
길이가 짧아 턱이
길어진다.

입 위치가 낮아
인중이 길어진다.

눈이 크고
입이 작다.

눈 위치가 낮아
이마가 넓어지고 코도
짧다.

눈이 작고 사이가
멀다. 코도 길다.

눈이 길고 코가 크며
입술이 두껍다.

아하~

타원형

메주형

삼각김밥형

사각형

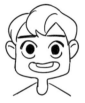

방패형

탁구공형

모아이석상형

빵형

눈, 코, 입, 귀 각각의
크기와 위치를 자유롭게
하면 사람 그리기가
재미있어 집니다.

딱딱한
비율은 노노~

실습

바로 바로 연습은
매우 중요합니다.

앞의 예시와 같이
같은 얼굴 형태에
다양한 비율의 이목구비를 그려
자신의 캐릭터를 만들어 보세요.

너도 그려 봐라~

...

여러분이 그린 얼굴과 비교해 보세요~

얼굴 각도 - 입체가 뭐길래 I

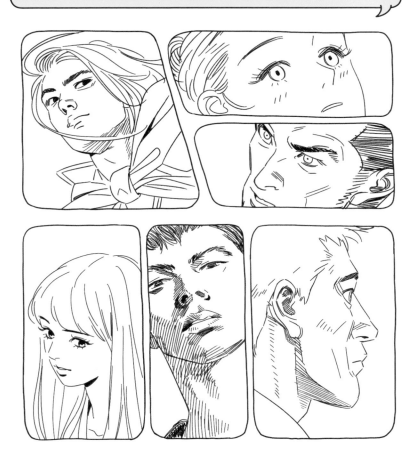

만화를 그리다 보면 다양한 각도의 얼굴을 그려야 할 때가 있습니다.
정면과 함께 측면, 반측면 아래에서 올려다 본 각도(로우앵글),
위에서 내려다 본 각도(하이앵글) 등등...

입체는 우리를 곤란하게 합니다.

으앙~
못 그리겠어~
난 한심한 고양이야~

미대 입시에서도 평면(종이)에 입체를 얼마나
잘 '재현'하는가를 중요하게 생각하던 시절이 있었습니다.

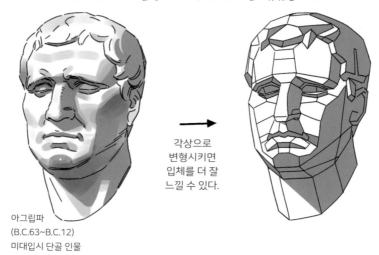

각상으로
변형시키면
입체를 더 잘
느낄 수 있다.

아그립파
(B.C.63~B.C.12)
미대입시 단골 인물

지금도 그 '재현'은 다른 의미로 중요합니다.

만화나 웹툰에서는 얼굴의 입체를 잘 재현하기보다
느낌을 표현하는 것으로도 충분히 여러 각도를 표현할 수 있습니다.

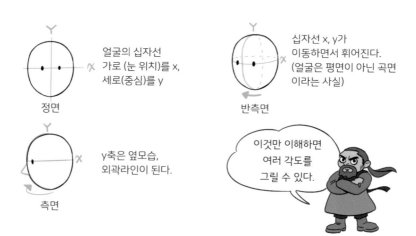

얼굴의 십자선
가로 (눈 위치)를 x,
세로(중심)를 y

정면

십자선 x, y가
이동하면서 휘어진다.
(얼굴은 평면이 아닌 곡면
이라는 사실)

반측면

y축은 옆모습,
외곽라인이 된다.

측면

이것만 이해하면
여러 각도를
그릴 수 있다.

로우 앵글이나 하이 앵글이 어려운 건 앵글에 따라 얼굴 형태 뿐 아니라
이목구비의 모양이 변하기 때문입니다.

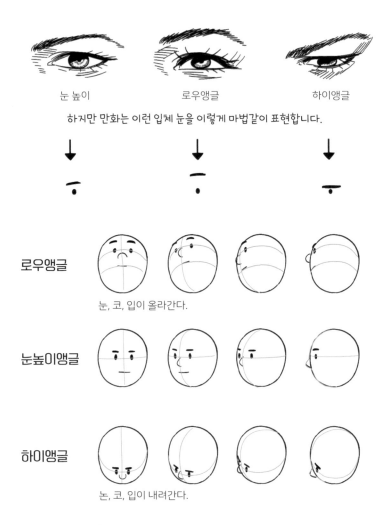

눈 높이　　　　　　로우앵글　　　　　　하이앵글

하지만 만화는 이런 입체 눈을 이렇게 마법같이 표현합니다.

로우앵글

눈, 코, 입이 올라간다.

눈높이앵글

하이앵글

논, 코, 입이 내려간다.

이목구비를 단순하게 그리더라도 다양한 앵글을 그릴 수 있습니다.

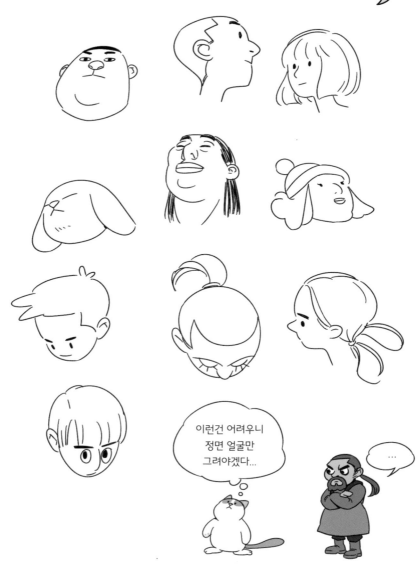

이런건 어려우니
정면 얼굴만
그려야겠다...

...

자(기) 캐(릭터)그리기

순서

1. 자신의 특징이 잘 나타난 사진을 준비한다. (과도한 포토샵 사진은 안됩니다.)
2. 앞에서 배운 얼굴 그리는 과정을 따라 그린다.
3. 완성

예시1

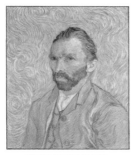

자화상, 빈센트 반 고흐,
1889, 오르세 미술관

얼굴 형태의 구를 그리고
사진 구도와 맞게 십자선을 잡는다.

눈, 코, 입을 단순하게 표현하고 얼굴
라인의 특징을 그린다(광대와 이마)

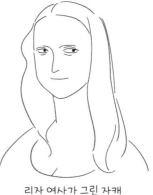

고흐 씨가 그린 자캐

예시2

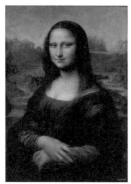

모나리자, 레오나르도 다 빈치,
15세기, 루브르 박물관

고흐와는 달리 얼굴
구도가 정면에 더 가깝다.

특징을 잡는다. 눈, 코, 입은 단순하게.

리자 여사가 그린 자캐

생활툰이나 인스타툰 등에서 화자는 자기 자신인 경우가 많습니다.
그래서 자캐 설정은 매우 중요합니다. 계속해서 등장하니까요.
자기의 모습을 있는 그대로 그릴 필요는 없습니다.
캐리커처 형식으로 표현하거나, 동물 캐릭터로 의인화하거나, 페르소나를 만들거나...
다양한 방법으로 자캐를 그려 보세요.

단순 인물

사람 + 동물 특징(토끼귀)

괴생물(페르소나)

동물 + 사람 몸

캐리커처

인체
Body

프롤로그
전신 뼈대
전신 근육
인체 모델 유형
몸통을 최대한 단순하게
쉬운 인체를 그리는 과정
몸통이 중요한 이유
과정 / Level Up
인체 비례
다양한 비율의 인체 그리기
인체 예시

인체 프롤로그

뼈와 근육은 인체의 기초

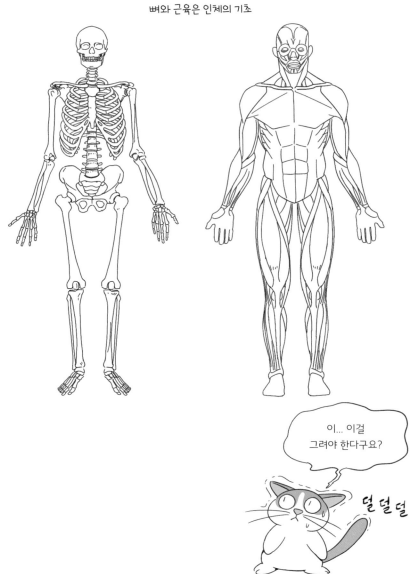

이... 이걸
그려야 한다구요?

덜덜덜

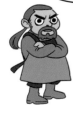

몸을 잘 그리려면 해부학을
공부하고 피나는 훈련을 해야 합니다.

하지만 고양이들도 쉽게
몸을 이해하고 그릴 수 있는
방법을 알아보도록 하겠습니다.

중요한 건 몸을
그리는 '목적'입니다.

이 책에서 설명하는 건
인체를 표현하는 여러 방법 중 하나입니다.
사실적인 인체 묘사에
관심있는 이들은 꼭
해부학을 공부하도록하십시오!

인체는
아름다우니까~

전신 뼈대

앞 모습 뒷 모습

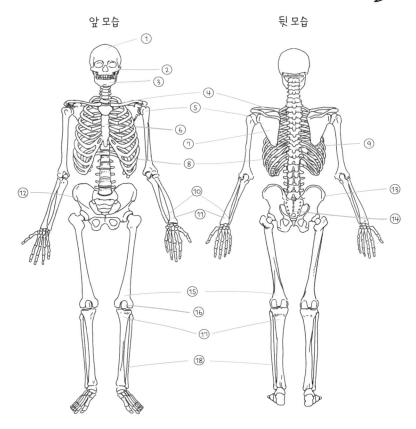

01. 이마뼈 (전두골) 07. 어깨뼈 (견갑골) 13. 상후장골극
02. 광대뼈 (관골) 08. 갈비뼈 (흉곽) 14. 엉치뼈 (선골)
03. 아래턱뼈 (하악골) 09. 척추뼈 15. 넓다리뼈 (대퇴골)
04. 빗장뼈 (쇄골) 10. 자뼈 (척골) 16. 무릎뼈 (슬개골)
05. 위팔뼈 (상완골) 11. 노뼈 (요골) 17. 정강뼈 (경골)
06. 복장뼈 (흉골) 12. 상전장골극 18. 종아리뼈 (비골)

※ 뼈의 해부학 명칭은 <석가의 해부학 노트>를 따름.

전신 근육

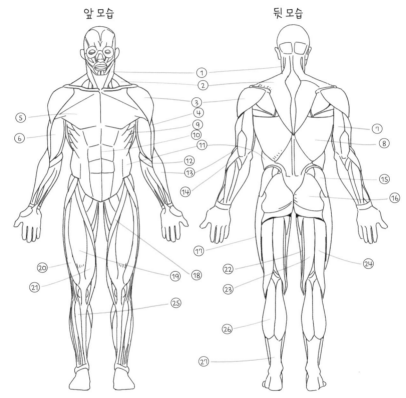

앞 모습 뒷 모습

01. 목벗는근 (흉쇄유돌근)
02. 등세모근 (승모근)
03. 어깨세모근 (삼각근)
04. 위팔근 (상완근)
05. 큰가슴근 (대흉근)
06. 위팔두갈래근 (상완이두근)
07. 위팔세갈래근 (상완삼두근)
08. 넓은등근 (광배근)
09. 앞톱니근 (전거근)
10. 배곧은근 (복직근)
11. 배바깥빗근 (외복사근)
12. 원엎침근 (원회내근)
13. 위팔노근 (완요골근)
14. 긴노쪽손목폄근 (장요측수신근)
15. 중간볼기근 (중둔근)
16. 큰볼기근 (대둔근)
17. 엉덩정강근막띠 (장경인대)
18. 넙다리빗근 (봉공근)
19. 넙다리곧은근 (대퇴직근)
20. 가쪽넓은근 (외측광근)
21. 안쪽넓은근 (내측광근)
22. 반막근 (반막양근)
23. 반힘줄근 (반건양근)
24. 넙다리두갈래근 (대퇴이두근)
25. 앞정강근 (전경골근)
26. 장딴지근 (비복근)
27. 아킬레스건 (힘줄)

※ 근육의 해부학 명칭은 <석가의 해부학 노트>를 따름.

사실적인 근육 표현

인체는 수천년간 예술가들이 탐구해온 소재입니다. 만화가들 역시 인체의 아름다움을 다양한 방식으로 표현해왔습니다.

인체란.... 정말 아름답지않냐...

아니... 별로...

머릿속으로 상상한 동작들을 한번에 그릴 수 있으면 좋겠지만
극소수의 사람들만이 그러한 능력을 가지고 있습니다. 해부학을 마스터
하더라도 한번에 그림을 완성하는 건 매우 어렵죠.

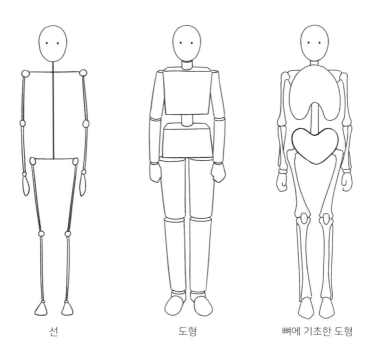

선 도형 뼈에 기초한 도형

위 모델들은 그림을 그릴 때 흔히 사용됩니다.
복잡한 인체를 단순화 해 동세를 잡고 근육과 옷을 덧입혀
완성을 합니다. 이것은 일종의 밑그림입니다.

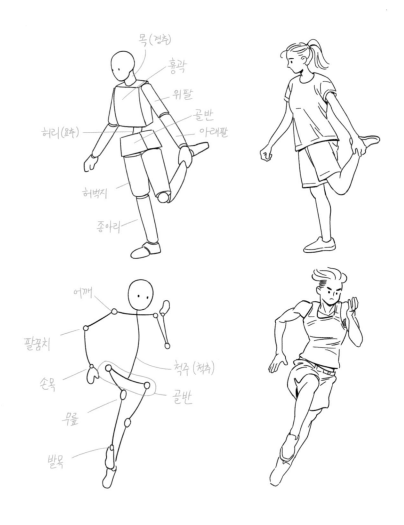

이처럼 기초 틀을 잡고 움직이는 부분에 신경써가며 그림을 그립니다.
뼈와 근육을 잘 알면 정확한 움직임을 표현하는 묘사를 할 수 있습니다.
완성된 그림을 보면 쉬워 보입니다. 어떻습니까?
정말 그런가요?

인체의 기본도형은 인체를 오랫동안 그려온
사람들에게는 익숙할지 몰라도 처음 그림을
배우려는 사람들은 이 모델을 활용하는데 많은 시간이 필요합니다.

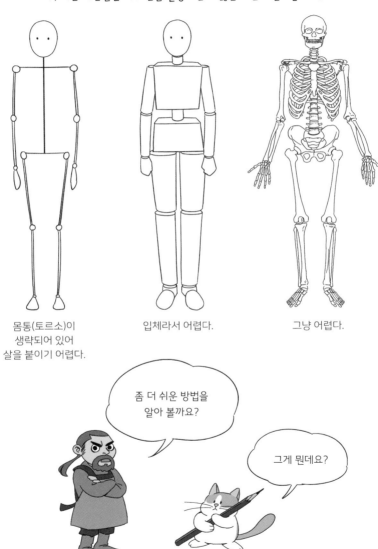

몸통(토르소)이
생략되어 있어
살을 붙이기 어렵다.

입체라서 어렵다.

그냥 어렵다.

좀 더 쉬운 방법을
알아 볼까요?

그게 뭔데요?

몸통을 최대한 단순하게

해부학에 기초한 사실적인 표현

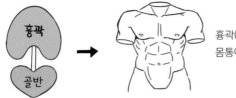

흉곽(가슴)+골반
몸통에 근육을 묘사

우리들이 할 방법

흉곽(가슴)+골반을 합쳐 단순하게 표현
말랑말랑한 떡 느낌

질감을 설정하는 건 움직임을 자유롭게 하기 위해서입니다.

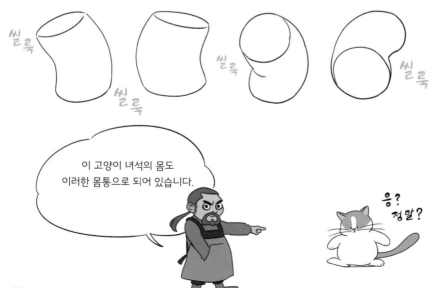

씰룩

씰룩

씰룩

씰룩

이 고양이 녀석의 몸도
이러한 몸통으로 되어 있습니다.

응?
정말?

쉬운 인체를 그리는 과정

①

세로로 살짝 긴 타원을
그려 얼굴 형태를 만든다.

②

얼굴보다 1.5배 긴 쉬운
몸통을 그린다.

③

팔, 다리를 붙여 움직이는
부분을 알아봅시다.

④

팔을 그린다(팔 역시 간단한
모양으로 그린다).

⑤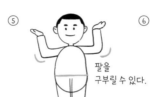

팔을
구부릴 수 있다.

허리라인(몸통 1/3 지점)을
잡아주고 다리를 그린다
(다리도 간단하게).

⑥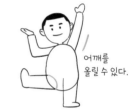

어깨를
올릴 수 있다.

몸통 하단(골반)과 다리를
이어주는 관절을
움직일 수 있다.

⑦

무릎을 구부릴 수 있다.

⑧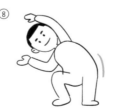

허리를 구부릴 수 있다
(앞, 뒤, 옆 모두 가능).

⑨

허리를 돌릴 수 있다.

몸통이 중요한 이유

잠깐
해부학 이야기를
하겠습니다.

어려운거
안한다면서...

우리가 보고, 듣고,
냄새를 맡고,
맛을 보고,
생각을 하는 머리를
지탱하기 위해선

척주가
필요합니다.
몸의 기둥이죠.
척주는 척수를 보호
하기도 하지만

팔을 연결해주고
내장기관을 보호하는
가슴과, 다리를
이어주는 골반을
잡아줍니다.

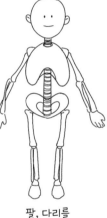

팔, 다리를
이어주면
전신이 완성되죠.

단순화

이렇듯 척주가
중심이 되는 몸통은
움직임에 있어
매우 중요합니다.

단순한 몸통을 그릴 수 있으면
동작을 그리는 건 식은죽 먹기지.

같은 얼굴과 몸통에
각기 다른 팔, 다리를 붙여
다양한 동세를 연출해 봅니다.

점프

야구

요가

단순한 동작도 괜찮습니다.
틀려도 좋으니 팔, 다리를
자유롭게 붙여 보세요.

잘난척

농구

승리를 위해

몸이 만들어지는 과정을 보고 따라 그려 봅니다.

얼굴을 그린다.

서있는 동작을
머릿속으로 상상하며
몸통을 그린다.

팔, 다리를 붙인다. 오른쪽 팔은
몸통에 가려 살짝 보인다.

완성

얼굴을 그린다.

덩크 하는 모습을 상상하며
몸통을 그린다. 역동적인 동
작이라 몸이 활처럼 휜다.

팔, 다리를 붙인다. 왼손을 올리
면 얼굴을 가리므로
오른손 덩크로 그린다.

완성

얼굴을 그린다.

앉아서 나팔 부는
모습을 상상하며
몸통을 그린다.

왼손에 나팔을 든다. 왼다리는 오
른다리에 가려 조금 보인다.

완성

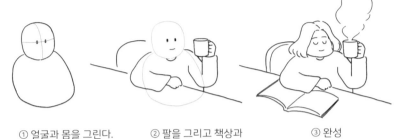

Level UP

· 의탁물과 사람

① 얼굴과 몸을 그린다.　② 팔을 그리고 책상과 의자를 그린다.　③ 완성

· 중첩된 인체

① 얼굴과 몸을 그린다.　② 중첩되어 생략된 부분을 의식하며 팔-다리를 그린다.　③ 완성

· 개와 함께

① 개와 사람이 중첩된 모습을 러프하게 그린다.　② 사람의 팔-다리를 그린다.　③ 완성

인체 비례

고대 벽화부터 우리는 사람을 그려왔고, 8등신을 이상적인 인체 비례로 여겨왔습니다.
만화는 어떨까요? 만화에서는 장르와 스타일에 따라 다양한 인체 비례가 존재합니다.
과장과 생략은 인체 표현에서도 예외가 아닙니다.
만화가 가장 잘 하는 것 중에 하나죠.

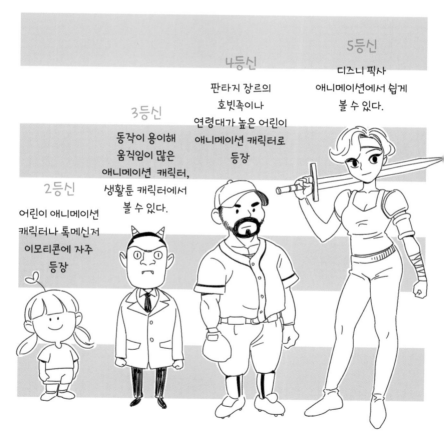

5등신

디즈니 픽사
애니메이션에서 쉽게
볼 수 있다.

4등신

판타지 장르의
호빗족이나
연령대가 높은 어린이
애니메이션 캐릭터로
등장

3등신

동작이 용이해
움직임이 많은
애니메이션 캐릭터,
생활툰 캐릭터에서
볼 수 있다.

2등신

어린이 애니메이션
캐릭터나 톡메신저
이모리콘에 자주
등장

9등신

미국 코믹스의
영웅 캐릭터들에게서
볼 수 있다.

8등신

이상적인 비율, 순정만화
에서 등장하거나
현실의 모델들에게서
볼 수 있다.

7등신

장르만화의 주인공급,
현실적인 비율에
가깝다.

6등신

현실에서 쉽게
볼 수 있다.
일본 애니메이션이나
만화에서도
널리 사용

다양한 비율의 인체 그리기

단순한 몸통이더라도 다양한 비율의 인체를 그리는 것은 어렵지 않습니다.
몸통과 다리 길이를 늘려 5등신 이상의 인체를 만들어 봅니다.

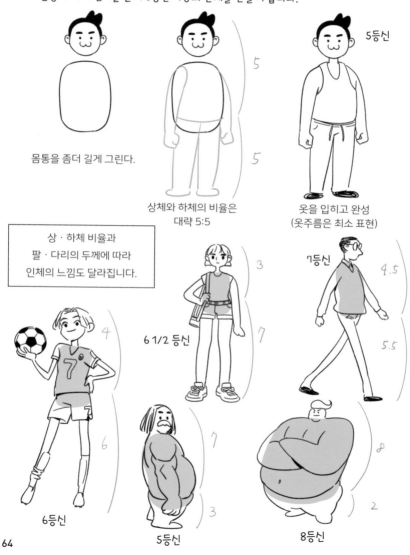

몸통을 좀더 길게 그린다.

상체와 하체의 비율은
대략 5:5

5등신

옷을 입히고 완성
(옷주름은 최소 표현)

상·하체 비율과
팔·다리의 두께에 따라
인체의 느낌도 달라집니다.

6 1/2 등신

7등신

6등신

5등신

8등신

실습

ex) 오른손에 커피를 들고 걸어가는 사람

예시와 같이 주어진
머리와 몸통 위에 팔,
다리를 붙여 제시된 문장의
사람을 완성해 보세요.

얼굴과 몸의 형태로 봐서
살짝 뒤에서 본 모습입니다.

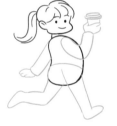

뒤에서 본 모습을 염두에 두고
팔, 다리를 그려봅니다.

완성!

① 팔을 허리에 올리고
서 있는 모습

② 오른팔이 뒤로, 왼팔이
앞으로, 왼다리가 앞으로,
오른다리가 뒤로 된
뛰는 동작

③ 벤치에 앉아 휴대전화를
보는 모습

고양이가 그린 동작

헤헤.
또
잘 그렸죠 ~

...

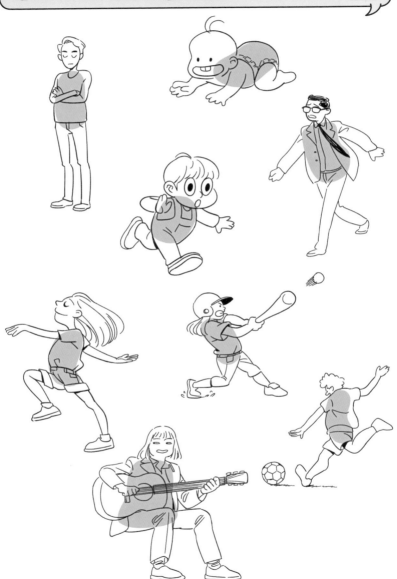

사람을 그리는 건 여러 가지로 우리를 힘들게 합니다.
직접 동작을 해 봄으로써 참고하기도 합니다.

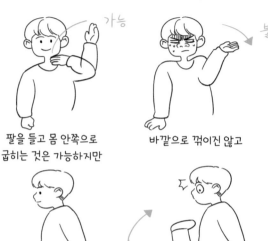

팔을 들고 몸 안쪽으로
굽히는 것은 가능하지만

바깥으로 꺾이진 않고

앉아서 무릎을 굽히고 펴는 것은
가능하지만

몸쪽으로는 불가능하지요.

하지만 이것도 한계가 있습니다.
누구는 유연하고
누구는 뻣뻣하듯이 사람마다 몸의
성격이 다르기 때문이죠.
몸의 모양 뿐 아니라
움직임의 원리를 알고 동작을
그리는 것은 해부학을 공부하는
중요한 이유이기도 합니다.

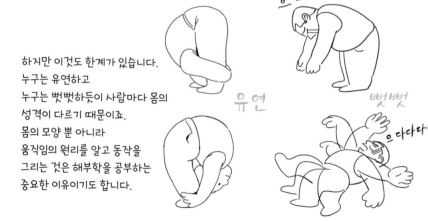

지금까지 해부학을 살짝 빗겨간
인체 그리기를 알아 보았습니다.
해부학 고유의 매력은 분명 존재합니다.
그렇지만 만화에서는 또 다른 것이
가능하죠.

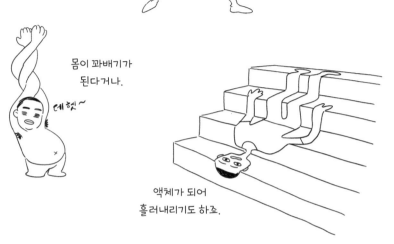

팔이 늘어난다거나.

몸이 꽈배기가
된다거나.

액체가 되어
흘러내리기도 하죠.

이런 만화의 위트를 더 즐겨도 되지 않을까요?

배경
Background

공간과 배경 그리고 원근법
원상근하 (상하법)
투상법 (평행 투상법)
선 원근법 (투시법)
지평선과 소실점
1점투시 / 2점투시 / 3점투시
소품과 입체 (입체가 뭐길래2)
기본 도형 그리기
좋아하는 음식 그리기
그 밖의 소품

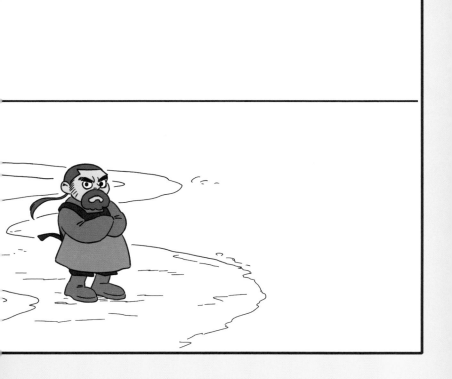

공간과 배경 그리고 원근법

웹툰을 그릴 때
인물이 가장 중요하지만
인물이 살아 숨쉬는 공간 역시
중요합니다.

아주 쉬운
배경을 그려보겠습니다.

짠~!
간단한 선 하나로
배경이 생겼습니다.

호잇~

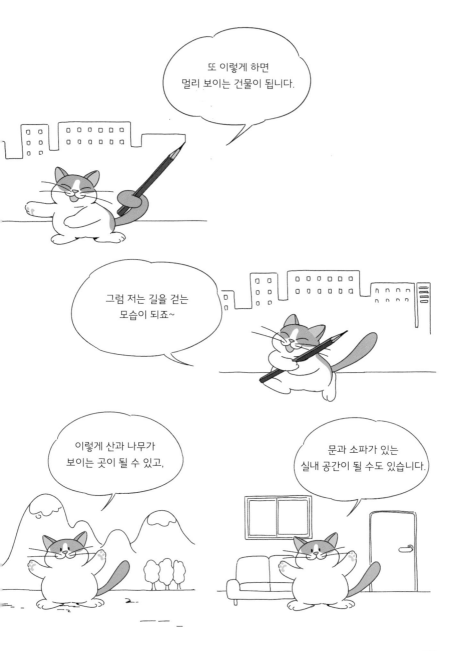

원상근하 (상하법)

멀리 있는 것은 그림 위쪽에, 가까이 있는 것은 그림 아래쪽에 그리는 원근법.

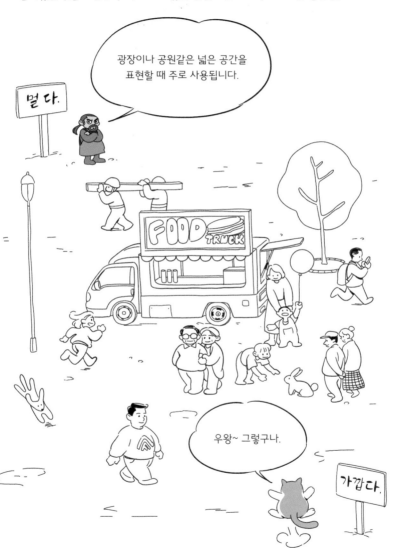

원상근하법 예시

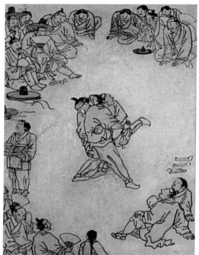

멀고

가깝고

<씨름> 김홍도 그림,
국립중앙박물관 소장

멀고

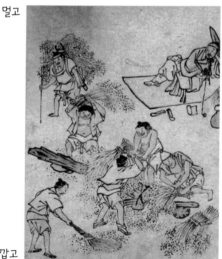

가깝고

<벼타작> 김홍도 그림,
국립중앙박물관 소장

멀리 있는(위쪽) 아이가
가까운(아래쪽) 아이에게
다가오는 상황을
두컷 만화(웹툰 형식)로
만들었습니다. 특별한 배경 없이
원상근하법으로 공간이
표현되었습니다.

투상법 (평행 투상법)

물체의 모양과 크기를 일정한 법칙에 따라 평면 위에 그리는 방법.
건축이나 제품 설계 등에 사용됩니다.

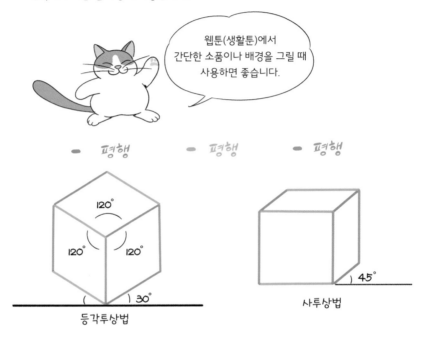

> 웹툰(생활툰)에서
> 간단한 소품이나 배경을 그릴 때
> 사용하면 좋습니다.

- 평행 - 평행 - 평행

120°
120° 120°
30°
등각투상법

45°
사투상법

등각투상법 3면을 동시에 볼 수 있도록 표현된 투상도. 밑면의 모서리 선은 수평선과 좌우
 30°씩 이루며 세 축이 120°의 등각이 되도록 입체도로 투상된다.

사투상법 투사선이 서로 평행하고 투상되는 면은 경사지게 그리는 방법. 폭은 일반적으로
 45°의 각도로 사용한다.

> 웹툰에서 건물을
> 그릴 때 각은 크게
> 신경쓰지 않아도 됩니다.

투상법을 적용한 배경과 소품

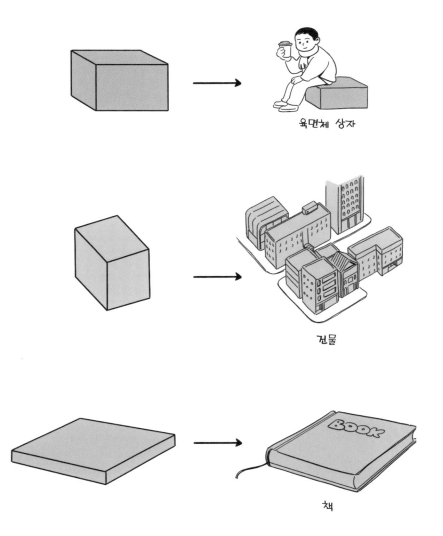

육면체 상자

건물

책

마을 그리기

① 투상법 가이드라인을 그린다.

② 가이드라인에 맞춰 건물 벽면을 세운다.

③ 지붕을 그린다.

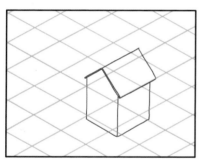

④ 창문을 그리고 집을 완성
　(가이드라인과 평행에 신경쓸 것)

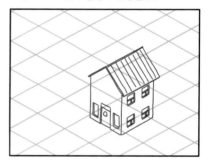

⑤ 집을 그린 것처럼 다른 건물도 그리고
　마을 공간을 구성해본다.

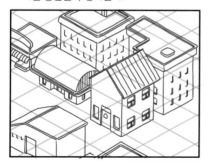

도시를 건설하는 게임 심시티
또는 동물 키우는 모바일 게임
화면 등이 투상법을 적용한
예입니다.

선 원근법 (투시법) perspective

투시 같은건 안 한다고 했잖아요~~

으 아 앙

거기 서라 고양이.

선 원근법의 중요한 개념은 알아야 한다!

훌쩍

훌쩍

선 원근법

삼차원의 현실을 이차원 평면에 재현하기 위한 기하학적 기초 위에 체계화시킨 방법입니다. 이탈리아 건축가 브루넬레스키에 의해 발견. 만화에서 배경을 그릴 때 일반적으로 사용됩니다.

금 세공이나 하실 것이지!

이봐요 ~

브루넬레스키
(Filippo Brunelleschi 1377~1446)
이탈리아의 금세공인 출신 건축가.
르네상스 건축의 선구자.

지평선

지평선 = 눈높이(아이레벨)
선 원근법에서 지평선(눈높이)과 소실점은 가장 중요한 개념입니다.
지평선은 보는 사람의 눈과 같은 높이에 있어 눈높이라고 합니다.

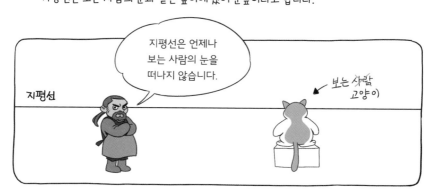

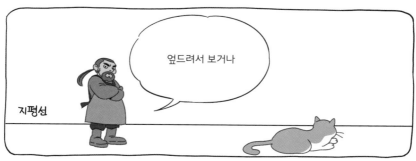

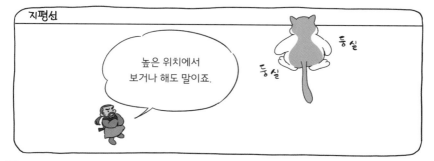

그림에서 지평선을 찾아보자.

지평선(눈높이)

©이수정

대상을 거의 같은 높이에서 바라본다.
그림 가운데 지점에 지평선이 존재한다.

©최원미

지평선(눈높이)

대상보다 한참 아래에서 올려다본다.
사람들 발쪽에 지평선이 존재한다.

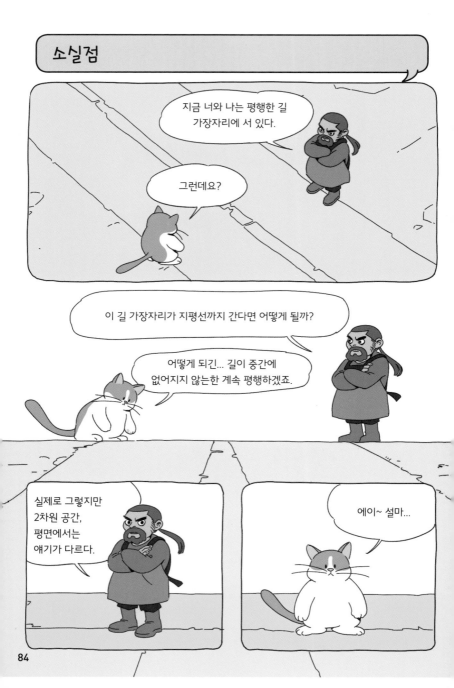

소실점

지금 너와 나는 평행한 길 가장자리에 서 있다.

그런데요?

이 길 가장자리가 지평선까지 간다면 어떻게 될까?

어떻게 되긴... 길이 중간에 없어지지 않는한 계속 평행하겠죠.

실제로 그렇지만 2차원 공간, 평면에서는 얘기가 다르다.

에이~ 설마...

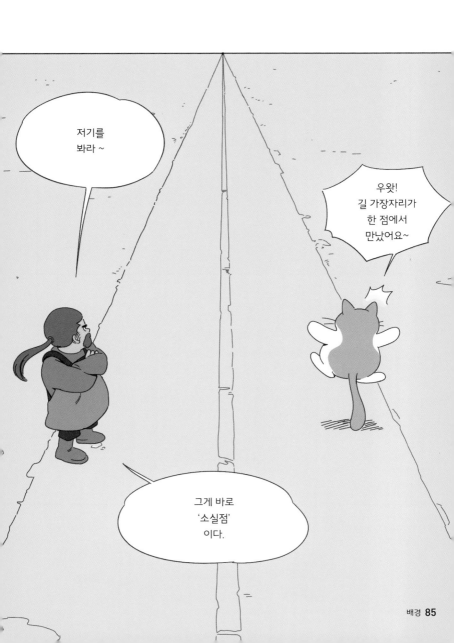

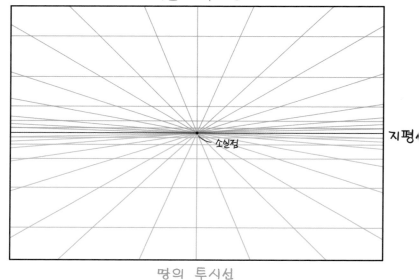

하늘의 투시선

소실점

지평

땅의 투시선

소실점 평행한 두 선이 만나서 없어지는 점. 평행한 두 선이 내가 보는 방향으로 있을 때 나와의 거리가 멀어질수록 거리와 비례해서 두 선 사이의 거리는 점점 좁아지는 것처럼 보이기 때문에 지평선에 다다르면 두 선은 만나게 된다.

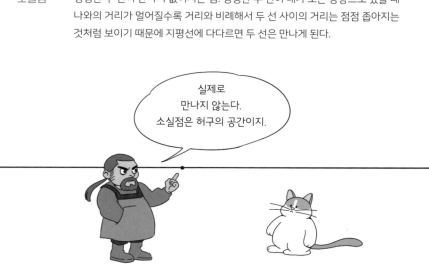

실제로
만나지 않는다.
소실점은 허구의 공간이지.

1점 투시

지평선에 하나의 점으로 멀어져 가는 투시법

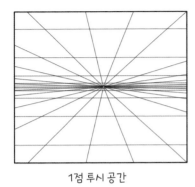

1점 투시 공간

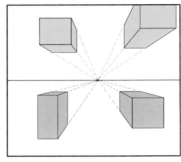

지평선
(눈높이)

1점 투시를 적용해 그린 육면체

1점 투시를 적용한 그림

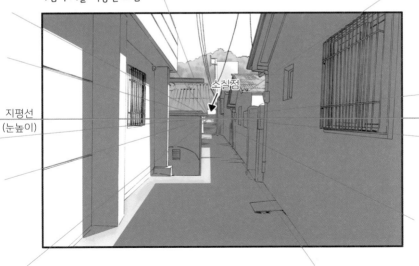

지평선
(눈높이)

소실점

선 원근법 (투시법)

2점 투시

지평선 위에 두 개의 점으로 멀어져가는 투시법

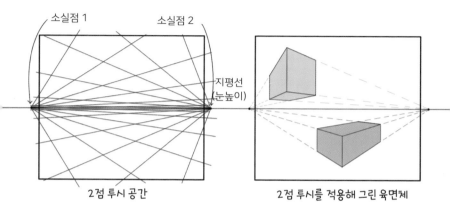

소실점 1　　　소실점 2

지평선
(눈높이)

2점 투시 공간

2점 투시를 적용해 그린 육면체

2점 투시를 적용한 그림

소실점 1

소실점 2

지평선
(눈높이)

3점 투시

지평선 위 두 개의 소실점 이외에 수직 방향으로 멀어져가는 소실점이 추가된 투시도법

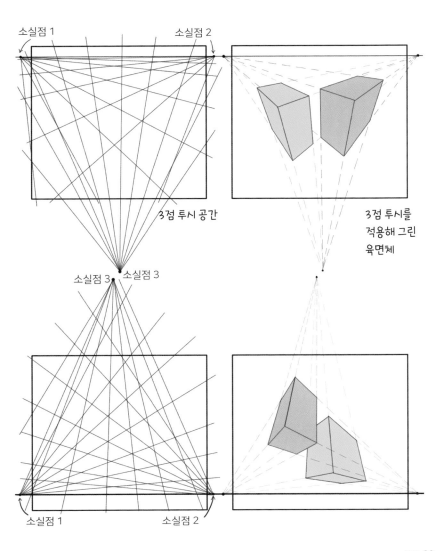

3점 투시 공간

3점 투시를
적용해 그린
육면체

3점 투시를 적용한 그림
<로우앵글>

＊ 소실점들은 그림 밖 멀리
 떨어져있는 경우가 많습니다.

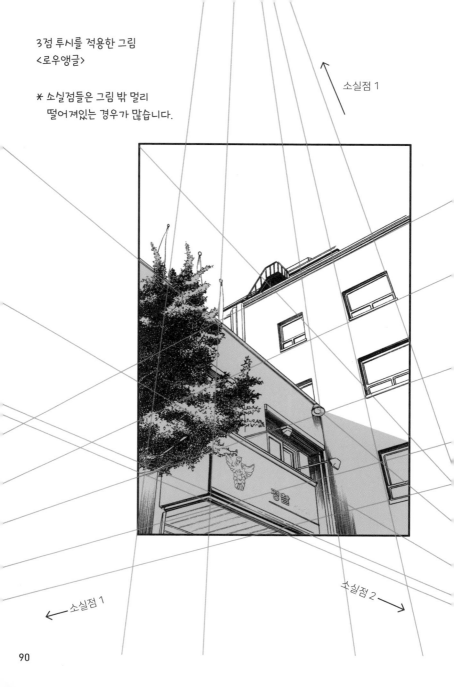

소실점 1

소실점 1

소실점 2

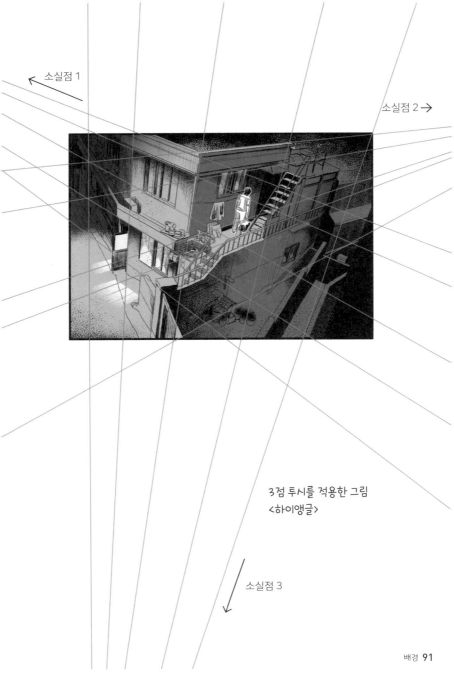

소실점 1

소실점 2 →

3점 투시를 적용한 그림
〈하이앵글〉

소실점 3

어렵지 않지?
선 원근법을 알면
원하는 앵글을 그릴 수 있다.
지금처럼.

영혼가출

소품과 입체 – 입체가 뭐길래 II

웹툰을 그릴 때 에피소드에 따라 다양한 소품들이 등장합니다.
간단한 소품이라도 그려보지만,

꼭 이모양이죠...

입체는 늘 우리를 힘들게 합니다.

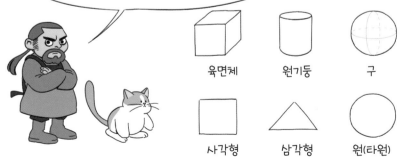

대부분의 소품들은
기본 도형 형태입니다.
소품들도 어렵지 않게 그릴 수
있습니다.

육면체 원기둥 구

사각형 삼각형 원(타원)

육면체

기본 도형 그리기

정해진 영역에 자유롭게
육면체를 채워 육면체 그리기를
익숙하게 해줍니다. 직사각형,
정사각형이 아니어도 괜찮습니다.

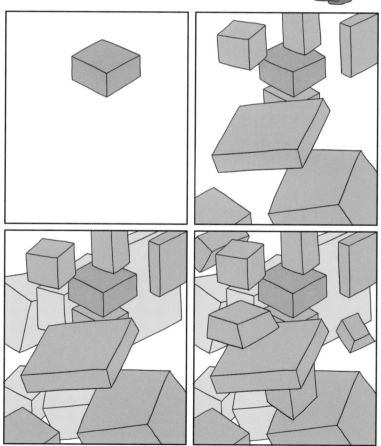

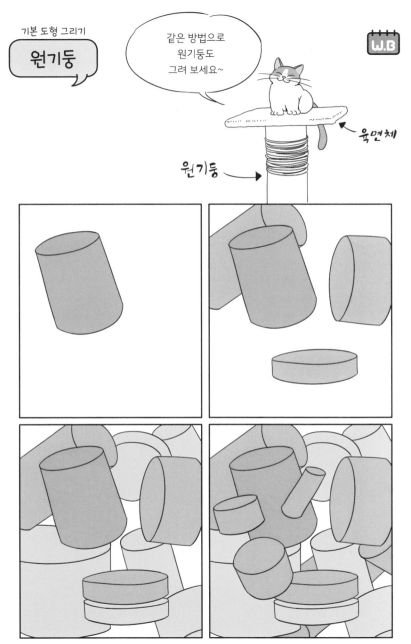

나뭇잎을 입체적으로 그리고 싶다면

이런 나뭇잎도 좋습니다만,
볼륨감을 주면 좀더 입체적인 표현을 할 수 있습니다.

① 곡선으로 조금 　② 이쪽 면은 살짝 　③ 줄기를 그리고 　　　입체적인
둥글게 그린다. 　　보인다. 　　　　완성 　　　　　　나뭇잎

종이라고 생각하면 쉽게 이해할 수 있습니다.

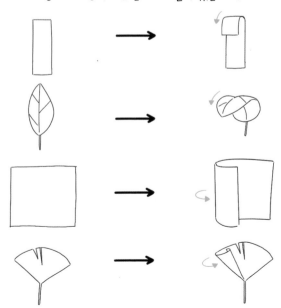

입체적인 나뭇잎과 종이를 그릴 수 있으면 아래와 같은 그림 표현이 가능합니다.

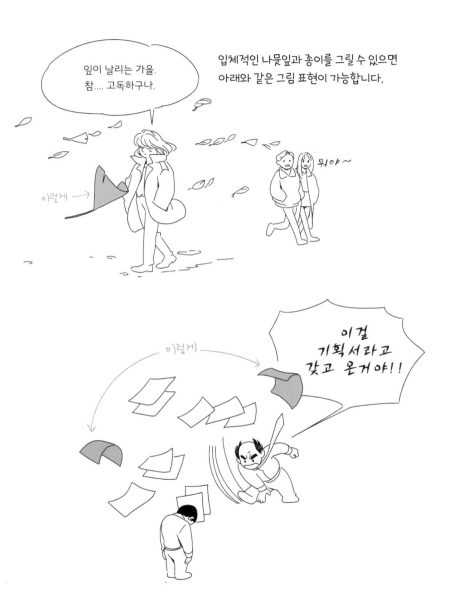

좋아하는 음식 그리기

도형에 기초한 소품을 그려 볼까요?
일상에서 쉽게 만날 수 있는 것으로 시작합니다. 음식은 아주 좋은 소재죠.

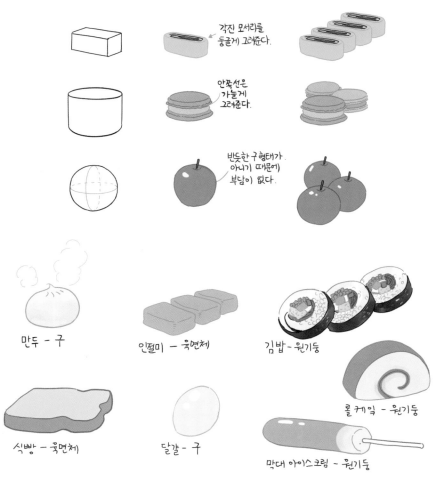

각진 모서리를
둥글게 그려준다.

안쪽선은
가늘게
그려준다.

반듯한 구형태가
아니기 때문에)
부담이 없다.

만두 - 구

인절미 — 육면체

김밥 - 원기둥

식빵 — 육면체

달걀 - 구

롤 케익 - 원기둥

막대 아이스크림 - 원기둥

원(타원) 그리기가 어렵다면

① 직(정)사각형을 그린다.

② 맞은편 모서리를 이어 대각선을 그린다.

③ 대각선의 교차점을 지나는 세로선과 가로선을 그린다.

④ 원은 사각형 각 변의 중심을 지난다.

⑤ 천천히 나누어서 그린다.

⑥ 완성!

타원을 그리는 방법도 같습니다.

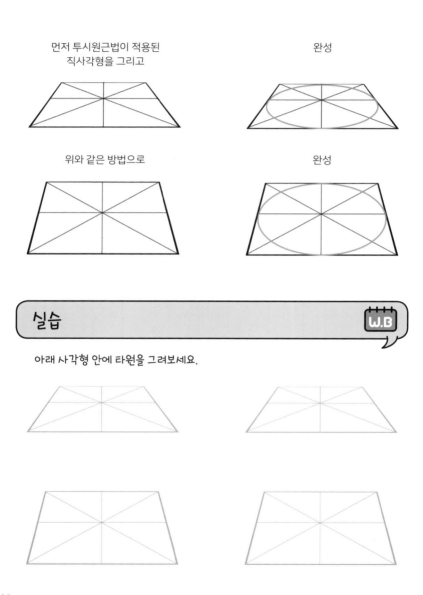

먼저 투시원근법이 적용된
직사각형을 그리고

완성

위와 같은 방법으로

완성

실습

아래 사각형 안에 타원을 그려보세요.

그 밖의 소품

컵 (원기둥)

이 부분 선은 안쪽으로 그려준다.

① 타원을 그린다.

② 원기둥으로 만든다.

③ 손잡이를 그리고 완성

의자 (육면체)

① 얇은 육면체를 그린다.

② 육면체 라인에 맞춰 다리를 그린다.

③ 등받이를 그리고 완성

컵라면 (원기둥)

① 타원을 그린다.

② 원기둥을 만든다.

③ 뚜껑이 열린 모습을 그려본다.

우유팩 (육면체)

① 육면체를 그린다.

② 주황색 선을 참고하여 지붕을 만든다.

③ 윗 부분을 그려 완성.

만화 1

Cartoon 1

만화 창작의 시작

일상 기록

지도 그리기

만화 문법

만화의 최소 단위

콘티

4컷 만화 (웹툰의 기본)

전통적인 구조

4컷 만화 실습 (기승전결)

기승전결 구조 연습하기

패러디와 전복

4컷 만화 이후

인스타툰에 도전

만화 창작의 시작

흔히 만화를 글과그림(이미지)으로 이야기를 전달하는 매체라고 말합니다.

글 + 그림

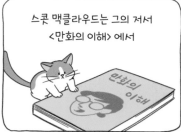

스콧 맥클라우드는 그의 저서 〈만화의 이해〉 에서

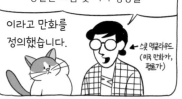

"수용자에게 정보를 전달하거나 미학적 반응을 일으키기 위하여 의도된 순서로 병렬된 그림 및 기타 형상들"

이라고 만화를 정의했습니다.

← 스콧 맥클라우드 (미국 만화가, 평론가)

말이 어려운 거 같으니 일단 넘어가죠~

...

헤 헤

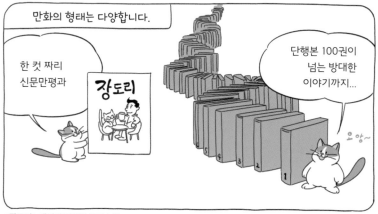

만화의 형태는 다양합니다.

한 컷 짜리 신문만평과

장도리

단행본 100권이 넘는 방대한 이야기까지...

으앙~

고대 동굴 벽화
에서부터.

오늘 잡은 거
그려야지~

인쇄술의 발달로
책을 거쳐.

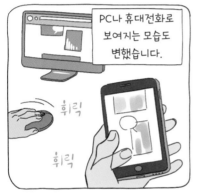

PC나 휴대전화로
보여지는 모습도
변했습니다.

휘릭

휘릭

그렇다면!
만화는 어떻게
그려야 하는 걸까요?

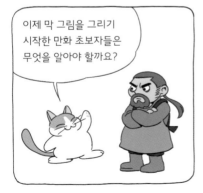

이제 막 그림을 그리기
시작한 만화 초보자들은
무엇을 알아야 할까요?

· · · ·

첫 걸음

만화는 글과 그림으로 상황과 감정을 표현하고 이야기를 전달합니다. 만화를 그리기
위해선 그림, 이야기 작법, 만화 연출 등 복잡하고 많은 것을 배우고 연구해야 합니다.
하지만 우리는 이제 막 만화를 그려보려 마음을 먹었을 뿐입니다. 머릿속에는 재미있고
굉장한 이미지와 이야기가 있을지 몰라도 표현은 뜻대로 되지 않죠.
그렇다고 두려워해선 안 됩니다. 다시 처음 문장으로 돌아가 봅시다.
"만화는 글과 그림으로 상황과 감정을 표현하고 이야기를 전달합니다."
글과 그림으로 상황과 감정을 표현하고 이야기를 전달하는 아주 쉽고 단순한 것들부터
시작해 보겠습니다!

일상 기록

자신의 주변과 일상을 그리고, 그 그림에 글을 적습니다.
글과 그림의 결합, 이것이 만화의 시작입니다.
음식은 좋은 그림연습 소재입니다.
자신이 평소 즐겨먹는 메뉴를 그려보고 간단한 설명을 적어보세요.

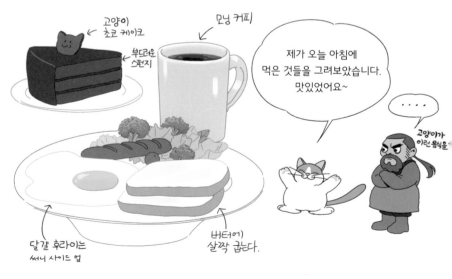

고양이)
초코 케이크

민닝 커피

부드러운
스펀지

제가 오늘 아침에
먹은 것들을 그려보았습니다.
맛있었어요~

....

고양이가
이런 음식을

달걀 후라이는
써니 사이드 업

버터어)
살짝 굽는다.

일상을 기록하는 것은 매우 좋은 연습이 됩니다.
한 장면도 괜찮습니다.

반려동물과 산책

육아일기

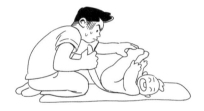

여행기

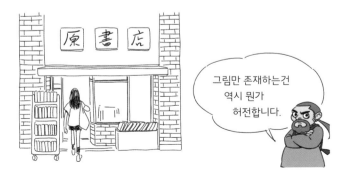

그림만 존재하는건
역시 뭔가
허전합니다.

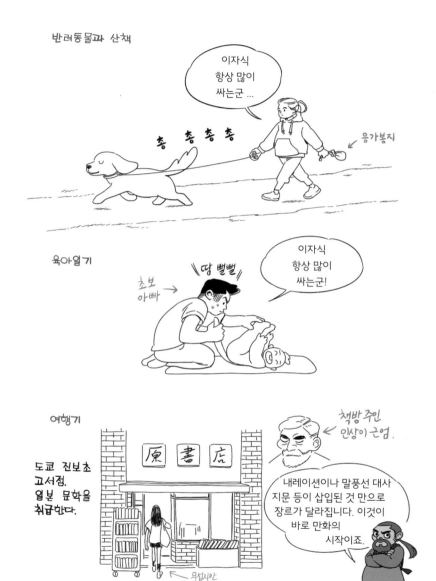

반려동물과 산책

이자식 항상 많이 싸는군 ...

총 총 총 총

응가봉지

육아일기

초보 아빠

땀 뻘뻘

이자식 항상 많이 싸는군!

여행기

도쿄 진보초 고서점. 일본 만화을 취급한다.

原書店

책방주인 인상이 근엄.

무섭지만 자신있게 들어감.

내레이션이나 말풍선 대사 지문 등이 삽입된 것 만으로 장르가 달라집니다. 이것이 바로 만화의 시작이죠.

지도 그리기

평소 자신이 살고 있는 동네 또는 자주 가는 곳을 지도 일러스트로 표현해 봅시다.
남들에게 소개해주고 싶은 카페, 서점, 상점도 좋습니다.

지하철 홍대입구역 주변 일대

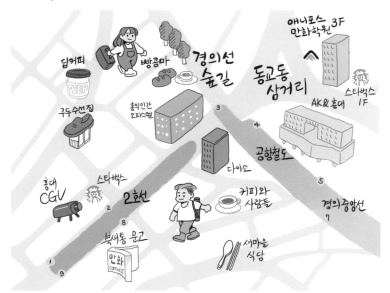

지도는 기본적으로
부감(俯瞰)이기 때문에 공간 표현
연습에 좋습니다. 간단한 건물이나
소품을 그려 앞서 배운 것들을
응용해 봅니다. 만화의 훌륭한 한 컷이
될 수 있습니다.

지도 그리기 과정

표현하려는 장소의 약도가 잘 그려지지 않는다면 인터넷 지도를 참고해 봅니다.

① 지역 사이트에서 지도를 캡처한다.

연남동 지도입니다. 저는 연남동 책방을 소개하는 지도를 그리려고 합니다.

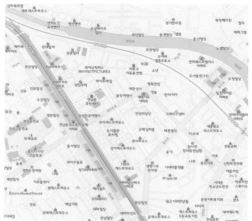

② 주요 길을 표시한다.

아무리 작은 동네를 그리더라도 모든 길을 다 그릴 수는 없습니다.
큰 길과 소개하려는 장소를 지나는 길을 표시해 지도의 큰 틀을 설정합니다.

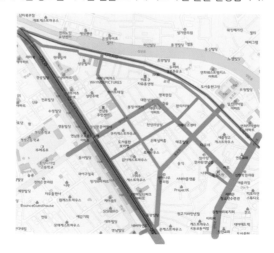

③ 길을 그린다.

전 단계에 빨간색으로 표시한 길을 그립니다.
보는 사람이 편하게 보도록 기울기를 변경해 그렸습니다.
(경의선 숲길을 세로 수직으로 설정)

④ 책방과 주변 명소를 그려 완성한다.

책방을 소개하는 지도이기 때문에
빨간색 점으로 눈에 띄게 표시하고
책 아이콘으로 표현합니다.
주변 명소는 건물을 그리거나
그에 맞는 아이콘으로 그려줍니다.

이러한 그림은 여행 웹툰이나
도시소개 웹툰을 그릴 때
필요한 장면이 될 것입니다.

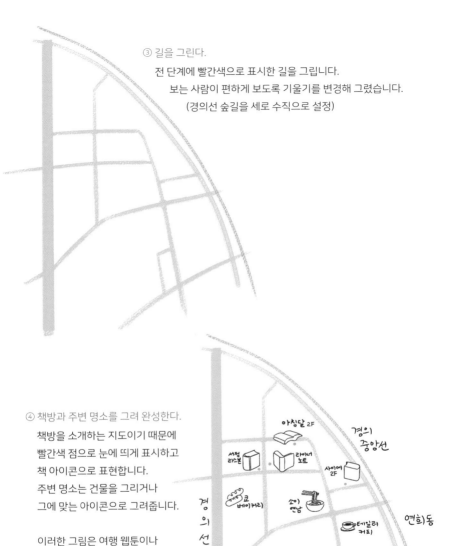

만화 문법

글과 그림 외에 반드시 알아야할 만화 기호들이 있습니다.
만화 기호는 만화의 연출 기능과 미적 표현일 뿐만 아니라 만화의 **생명력**을
불어넣습니다.

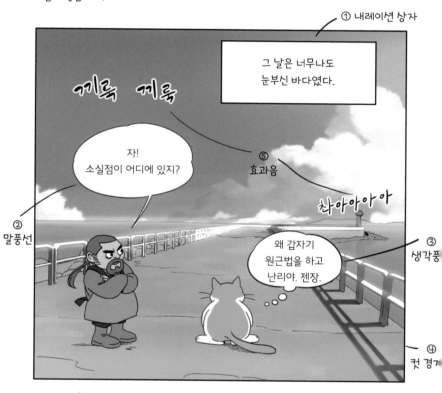

① 내레이션 상자 1인칭, 3인칭, 전지적 작가시점 등 화자의 지문을 적는다.
② 말풍선 등장 인물의 대사를 적는다.
③ 생각풍선 등장 인물의 생각, 만화 속 다른 인물은 들을 수 없다.
④ 컷 경계선 만화 한 컷의 경계. 시간과 공간이 완결된다.
⑤ 효과음 칸 안에서 발생하는 여러 소리나 연출 의도에 따른 인위적 소리
 (누군가 등장했을 때 "두-둥"과 같이)를 시각화한 것.

만화의 최소 단위

만화를 구성하는 최소 단위는 무엇일까요?

<div align="center">

컷 (칸)

</div>

각각의 컷은 어떠한 형태이건, 어떠한 기능을 하건 만화의 최소 단위라 할 수 있습니다.

<div align="center">

컷 이라는 물리적 공간은.

</div>

그림과 글이 둘 다
존재할 수 있고,

그림만 존재할 수 있고,

글만 존재할 수 있으며,

고양이가
인사를
한다

의도에 따라 아무 것도
없을 수 있습니다.

컷 경계선이 없지만
이러한 것도 '컷'입니다.
보통 '오픈컷'이라 부르죠.
생활툰에서 흔히
볼 수 있습니다.

또한 작가의 의도에 따라 한 컷에

긴 시간과

짧은 시간

모두를 담을 수 있습니다.

콘티

여러 컷들이 만화가의 의도에 따라 배치되면 페이지를 구성합니다.
한 페이지 전체가 한 컷인 경우부터 많게는 10컷 내외로 구성된 페이지도 있습니다.
만화를 그리기 전 컷을 나누고 대사와 이미지(그림)를 넣어서 화면을 구성하는 작업을
콘티라고 합니다.

콘티 예시

한 페이지에 한 컷

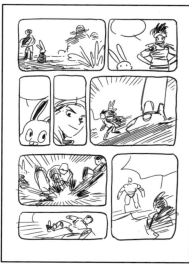

한 페이지에 8컷

이 콘티 과정은 꽤 복잡합니다.

페이지를 보는 독자의 시선을 통제해야 할 뿐만 아니라
전체 조형미도 중요하기 때문입니다. 하지만 만화가 책이라는 공간에서
PC, 휴대전화 화면이라는 공간으로 확장되면서 만화의 모습이 달라졌습니다.

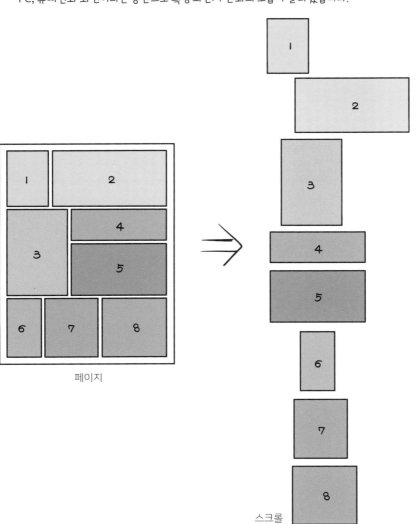

페이지

스크롤

페이지를 넘기면서 보는 만화가 무한한 세로 공간에
스크롤을 내리면서 한 컷 한 컷씩 보게 된 것입니다.

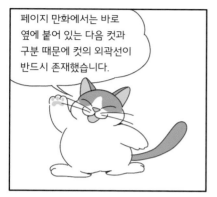

페이지 만화에서는 바로
옆에 붙어 있는 다음 컷과
구분 때문에 컷의 외곽선이
반드시 존재했습니다.

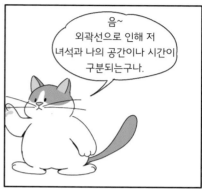

음~
외곽선으로 인해 저
녀석과 나의 공간이나 시간이
구분되는구나.

하지만 웹툰에서는
컷 외곽선이 없어도
문제가 없습니다.

스크롤바

이봐~ 우리는 지금
다른 컷에 존재한다구~

그래서 스크롤 형식은 신경쓸 게 적어 쉽게 웹툰을 그릴 수 있을 거예요~

어림없는 소리! 그렇다고 웹툰을 쉽게 그릴 수 있을거란 착각은 금물이다.

지금부터 만화(웹툰)가 어떤 과정을 거쳐 만들어지는지 살펴 보겠습니다.

만화 제작 과정

만화는 기본적으로

시나리오 (스토리) → 콘티 → 그림

순서로 만들어집니다.

만화가에 따라 시나리오를 글 콘티로 작업하기도 하고,
시나리오와 콘티를 합쳐서 작업하기도 합니다.
(그림 작업은 스케치 – 펜터치 – 채색 순으로 작업합니다.)

콘티의 과정

① 시나리오

학교에서
존재감이 없는
짱구 이야기

한줄 요약

난 존재감이 없다
친구도 날 모르고
담임선생님도 모르고
출석부로 모른다

큰 흐름을 적는다.

#1. 장소 - 학교 · 낮
주인공(NAR) -
내 이름은 서태진.
학교에서 존재감이 없다.

#2.
장소 - 학교 · 낮
친구 : 너 누군데 우리반에서
나오냐?
주인공 : 나는 4반이야.

장소 · 대사 등을
세밀하게 적는다.

② 콘티

1) 글 콘티

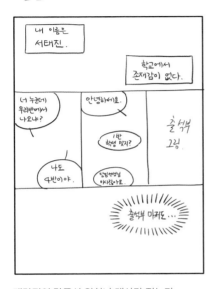

대략적인 말풍선 위치나 대사만 적는다.
시나리오 작업을 대신해 글 콘티부터
시작하기도 한다.

2) 그림 콘티

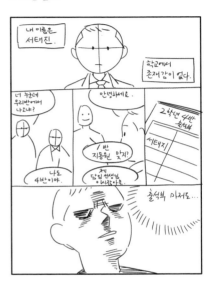

그림을 그려 전체적인 분위기를 알 수 있다.
그림 정도에 따라 본인만 알 수 있게 약식으로
그리기도 하고 스케치에 가깝게 그리기도
한다.

콘티 실습

머릿속 이미지를 어떻게 지면에 옮길까?

한 컷짜리 만화(그림+글) 그리기에 익숙해졌다면,
4컷~10컷 웹툰 콘티를 그려 봅시다.
소재는 자신의 일상에서부터 찾는 것이 좋습니다.

일기 웹툰

- 일기를 웹툰으로 만들어 봅니다. 우리의 일상이 늘 그렇듯 기 · 승 · 전 · 결의 구조를 갖고
 있지 않습니다. 어쩌다 가끔 그런 일이 있을 순 있죠.
 우리가 '일기 웹툰'을 그려보는 이유는 처음부터 완성도 높은 웹툰을 하려고 애쓰기보다
 구조에 얽매일 필요 없이 그 날에 있었던 일을 표현해 보는 것입니다.

예시) 상황! 좋아하는 뮤지션의 공연을 보고 왔다.

　　　공연장을 다녀온 일을 간단한 문장으로 정리합니다.
　　　절대 길게 쓰지 마세요.
　　　우리는 그저 4컷~10컷 사이의 웹툰을 그려볼 것입니다.

> **일기**
>
> 기다리고 기다리던 OOO의 내한공연.
> 첫 곡이 불려지고, 마지막까지 한시도 눈을 뗄 수 없었다.
> 공연이 끝난 후 집에 오는 내내 여운이 계속 됐다. 난 울면서 잠들었다.

서너 줄 정도로 마무리된 일기의 문장은 내레이션이 될 수도 있습니다.
이 문장을 한 컷 한 컷씩 그림 콘티를 만들어 봅니다.

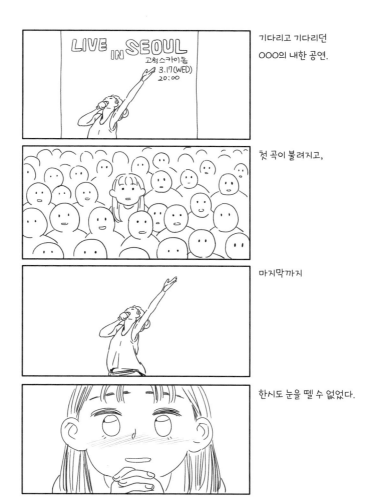

기다리고 기다리던
OOO의 내한 공연.

첫 곡이 불려지고,

마지막까지

한시도 눈을 뗄 수 없었다.

공연이 끝난 후

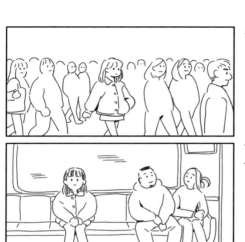

집에 오는 내내 여운이
계속 됐다.

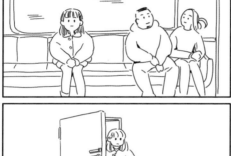

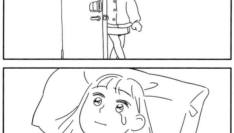

난 울면서 잠들었다.

콘티 해설

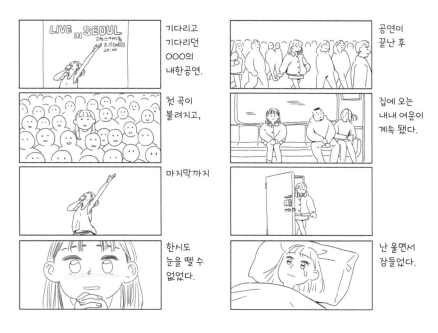

기다리고
기다리던
○○○의
내한공연.

첫 곡이
불려지고,

마지막까지

한시도
눈을 뗄 수
없었다.

공연이
끝난 후

집에 오는
내내 여운이
계속 됐다.

난 울면서
잠들었다.

8컷으로 완성되었습니다. 1컷~4컷은 공연하는 가수와 공연을 보고 있는 관객, 나(화자)를
보여주고, 5컷~7컷은 여운에 젖어 집에 돌아오는 나의 모습과 울면서 잠자리에 든 마지막
컷으로 마무리가 되었습니다.

공연장에서 일어난 특별한 에피소드와 나의 심리묘사 또는 환성적인 공연장 풍경을 묘사할
수도 있지만 10컷 이내 분량에서는 과감히 생략합니다.
(공연을 하는 가수의 얼굴 1~2컷 정도는 추가해도 괜찮을 것 같습니다.)

문장을 이미지로 옮길 때 많은 경우가 떠오를 것입니다.
왜 꼭 이 장면을 그려야하는지, 다른 장면은 왜 안되는지 그 이유가 무엇일까요?

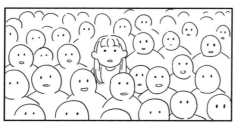

두 번째 컷입니다. 가수의 무대를 보는 관객들과 그 가운데 있는 주인공이 보입니다.

두 번째 컷을 측면으로 바꿔 보았습니다. 이 구도로 그리더라도 이야기 진행에 큰 문제는 없지만 적합하지는 않습니다. 일기를 그리더라도 화자(주인공)의 온전한 모습이 빨리 드러나는 것이 좋습니다. 측면은 인물의 반쪽이죠.

인물을 소개할 때 좋은 구도는 아닙니다. 물론 주어진 분량에 여유가 있으면 측면 얼굴부터 시작해 다각도로 등장인물을 보여주는 연출을 할 수도 있을 것입니다. 기다리던 가수의 공연을 보는 주인공과 관객들의 모습을 잘 보여주기 위해서 첫 번째 그림을 선택한 이유입니다.

무대 위 가수를 보여주는 장면입니다. 이 컷은 상대적으로 자유롭습니다. 컷 안 가수의 동작은 어떤 동작도 가능할 것입니다.

하지만 왼쪽 그림과 같이 뒷모습과 하이앵글(위에서 내려다본 구도)은 어색합니다. 화자가 무대 위 가수라면 이 구도가 어울릴 수 있습니다. 이 상황에서는 가수가 잘 보이는 앞모습(화자의 시선이기도 함)이 적합합니다.

공연을 보면서 화자의 감정이 고조되는 순간의 모습입니다.
측면 얼굴도 나쁘지 않습니다. 반쪽 얼굴이더라도 클로즈업이 되었을 때 표정에 무리가 없을뿐더러 얼굴 아웃라인이 감정을 충분히 보여줍니다.

정면을 그린 것은 앞서
두 번째 컷과 연결성 때문입니다.
<공연을 보는 나> - <공연을 하는 가수> - <공연을 보는 나의 얼굴>
세 컷의 연결 흐름을 자연스럽게
하기 위한 선택이죠.

연결성 때문이라면 두 번째 컷의 반복은 어떨까요? 이것도 큰 문제는 없습니다. 다만 공연에 빠져드는 화자의 심정을 표현하기 위해 좀더 큰 얼굴(클로즈업)을 보여준 것이죠.

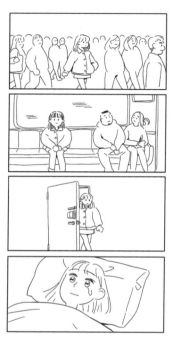
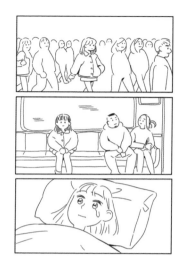

이 네 컷의 문장은

"공연이 끝난 후 집에 오는 내내 여운이 계속 됐다. 난 울면서 잠들었다."입니다.

"공연이 끝난 후"에 한 컷, "집에 오는 내내 여운이 계속 됐다"에 또 한 컷을 할애하였습니다.

문제는 세 번째 문을 열고 집에 들어오는 컷입니다(왼쪽 그림 참고).

내레이션 없이 그림만 존재합니다.

하지만 이 컷 없이 바로 마지막 컷으로 연결된다면(오른쪽 그림 참고),

시간과 공간의 단절이 크게 느껴집니다.

글을 그림으로 옮기는 과정에서 글→그림을 정확하게 대응해 연출한다면 어색한 연결이 됩니다.

글과 그림 사이에 숨어있는 이미지를 표현하는 것이 만화를 그리는 즐거움일 것입니다.

과제

- 같은 예시 문장을 10컷 내외 그림 콘티로 표현해 보세요.
- 최근 자신에게 일어난 인상적인 일을 10컷 내외 그림 콘티로 표현해 보세요.

4컷 만화 (웹툰의 기본)

이번에는 컷 수를 제한해 보도록 하겠습니다.

일반적인 4컷 만화는 <기·승·전·결>이나 <처음·중간·끝> 같은 전통적인 구성을 갖고 있습니다. 하지만 '구조'에 너무 얽매일 필요는 없습니다.

큰 사건이 없어도, 이야기의 구조가 선명하지 않아도 괜찮습니다.

4컷으로 완성을 해야 하기 때문에 사전 작업을 합니다.

① 일기와 마찬가지로 만화의 줄거리를 한 줄로 요약합니다.

<서투른 초보 아빠일 때를 그리워 하는 이야기>

▶ 일상에서 쉽게
 찾을 수 있는 소재(육아 웹툰)

② 세로 박스를 만들고

③ 칸을 나눕니다.

④ 줄 콘티 쓰기

우리는 콘티 초보자이기 때문에 바로 그림 콘티를 그리기보다, 칸에 들어갈 상황과 대사(내레이션 포함)를 정리해 글로 적습니다.

상황	대사, 지문
스스로 양치를 하고, 청소를 하는 아들을 바라보는 아빠 (주인공)	NAR : 7살 아들이 많은 것을 스스로 할 때, 가끔 놀라곤 한다. 아빠 : 뭐하냐? 아들 : 방청소
과거 회상 아들 기저귀를 갈던 초보 아빠의 모습	NAR : 똥, 오줌도 못 가리던 때가 있었는데... 아빠 : 이 녀석 많이도 쌌군.
현재의 아들을 보며 그 때를 그리워 함. 아들에게 말을 거는 아빠.	NAR : 근데... 아빠 : 아들. 아들 : 왜 아빠 : 기저귀 갈아야 될 때면 얘기해라.
아빠의 말에 무심하게 반응하는 아들. 방구를 날린다.	NAR : 그 때가 그리워지는 건 왜일까? 아들 : 뭔소리야 갑자기~

줄 콘티를 바탕으로 그림 콘티를 완성합니다.

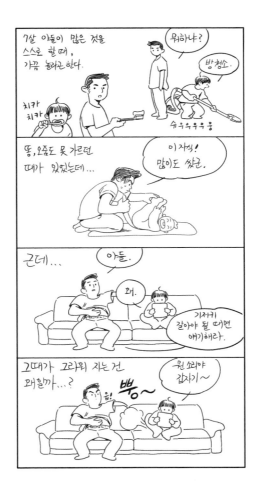

콘티 해설

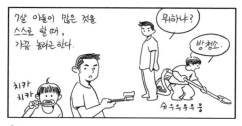

①

'7살 아들이 많은 것을 스스로 할 때, 가끔 놀라곤 한다.' 라는 내레이션이 있는 이 컷에 들어갈 그림은 '7살 아들이 스스로 하는 모습'입니다. 스스로 일어나기, 빨래 등 여러 경우가 있겠지만, 양치와 청소를 선택했습니다.

아들의 다른 능력으로 천재적인 운동능력이나 경영능력 등 슈퍼 7살 능력을 설정하게 되면 그런 능력을 갖게 까지 추가 설명이 필요해 만화의 장르가 달라지게 됩니다. (불가능한 건 아님)

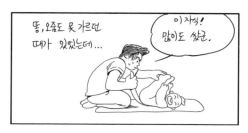

②

이 컷의 줄 콘티는 아들 기저귀를 갈던 초보아빠 때를 회상하는 장면입니다. 이에 맞게 초보아빠가 어리숙하게 기저귀를 가는 모습을 그립니다.

밥을 떠 먹여주고, 기저귀를 갈고 인간의 가장 기본 행위를 필요로 했던 시절의 모습은 이전 컷에서 표현했던 스스로 많은 일을 할 수 있는 아들의 모습과 대조적입니다. 아들이 많이 자랐음을 느끼는 장면입니다.

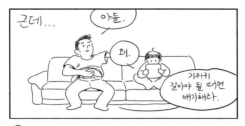

③

줄 콘티는 '현재의 아들을 보며 그 때를 그리워 함' 이지만 거실 소파에 나란히 앉아있는 아빠와 아들을 보여줍니다. 일반적으로 아빠가 아들을 직접 바라보는 게 아니라 이 두 캐릭터의 모습을 같이 보여줍니다.

같이 산책을 하거나, 식탁에서 밥을 먹는 상황도 괜찮지만 나른하게 소파에 앉아 생각에 잠긴 아빠와 게임에 몰두하는 아들로 최종 선택했습니다.

④

컷의 그림은 이전 컷과 거의 같습니다.

아들의 아기 시절 모습을 그리워하는 건 아빠의 일방적인 감정이기 때문에 아들은 무심합니다.

개그 요소이면서 '기저귀'와 연관성이 있는 '방구'로 마무리합니다.

전통적인 구조

우리가 보고 들어왔던 많은 훌륭한 이야기들은 구조를 취하고 있습니다.
만화도 예외가 아닙니다. 전통적인 구조를 살펴보고, 4컷 만화에 적용해 봅시다.

3막 구조 (처음 · 중간 · 끝)

1막 – 배경과 등장인물 소개, 기초 주요 갈등 설정, 주인공의 목표 설정, 주인공을 방해하는
　　　장애물 등장
2막 – 상황의 진척, 보는 이의 정서적 참여가 높아짐, 장애물 상세 부각, 주인공 변화 발전
3막 – 이야기 정리, 갈등과 문제 해결

기 · 승 · 전 · 결 구조

한시(漢詩)에서 사용되는 이야기 구성 방법
기(起) : 시작. 사건이 일어난다.
승(承) : 이야기의 전개, 갈등이 구체화된다.
전(轉) : 갈등과 긴장이 고조된다.
결(結) : 갈등이 해소되고 맺는다.

4컷 만화는
위와 같은 전통적인 이야기 구성에 완벽히
맞지는 않습니다. 4컷이라는 제한된 공간은 긴 이야기를
담을 수 없습니다. 대신 구조의 특징을 빌려올 수 있습니다.
상황을 고조시켜 만화 특유의 웃음, 황당함을 유발시키거나
공감을 불러일으키는 여운을 남기는 거죠.

4컷 만화 연출은 친숙합니다.

단체 메신저 방이나 SNS, 인터넷 커뮤니티,
유튜브 댓글놀이 등에서 볼 수 있듯이 우리는 이미 이 감각을 알고 있습니다.

시작 - 고조 - 절규 이모티콘(결말)

옆 상황보다는 구조가 선명하지 않지만
어떤 문장(한심하고 찌질한 내용)의
문자가 언제까지 계속 될지
긴장감이 생깁니다.

이 감각을 기억하고 4컷 만화를 공부해 봅시다.

콘티 과정

① 한 줄 요약

<난 학교에서 존재감이 없다>

② 줄 콘티

주인공 모습	NAR : 내 이름은 서태진 학교에서 존재감이 없다.
같은 반 친구가 나를 모르는 상황	NAR : 같은반 아이도 친구1 : 너 누군데 우리반에서 나오냐? 주인공 : 나도 4반이야...
담임선생님이 나를 모르는 상황	NAR : 선생님도 날 모른다. 주인공 : 안녕하세요. 선생님 : 1반 박지성 이구나? 주인공 : 4반 서태진 입니다. 담임선생님.
출석부 내 이름이 틀림	NAR : 출석부 마저도...

③ 그림 콘티

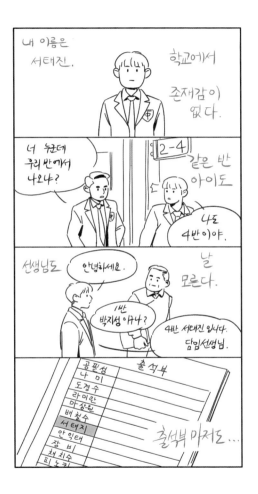

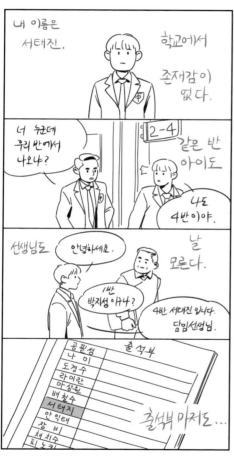

이 만화의 포인트는

주인공의 존재감 없음을 세 번에 걸쳐(같은반 학생, 담임선생님, 출석부) 보여주는 것입니다.

이런 구성의 만화에서 중요한 것은 2번째 컷에서 4번째 컷까지 순서입니다.

컷이 내려올수록 주인공이 느끼는 황당함의 정도가 강해져야 합니다.
같은반 친구끼리 모르는 건 황당하지만 있을 수 있습니다.

담임선생님이 모르는 건 좀 심각하고 출석부(무생물)까지 모르는 건 굴욕입니다.

두 번째 컷에서 네 번째 컷까지 순서가 (출석부-선생님-학생) 보다는 (학생-선생님-출석부)가 적합한 이유입니다.

확실한 한 컷

만화 내용은 같지만 마지막 컷의 변주를 통해 다른 분위기의 만화가 될 수 있습니다.
내레이션만 남겨둔 채 첫 번째 컷을 없애고 마지막 컷에 인물(주인공)의 리액션을
보여주는 것으로 마무리 합니다. 앞의 예시보다 확실한 결말에 가깝습니다.

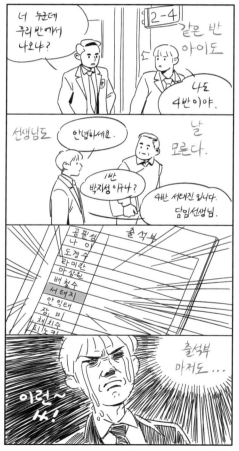

인물의 <리액션 얼굴>을 보여주는 것은 개그 만화의 한 패턴입니다.
이와 같은 표현은 웃음에 확실한 방점을 찍습니다. 기존과 같이
끝냈을 때 보다 "출석부 너마저" 라는 대사와 함께 인물의
얼굴을(개그 표정) 보여줌으로서 독자에게 웃음을 제공합니다.

마지막 컷 또 다른 예시들

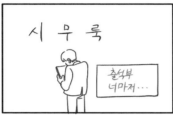

일반 컷 - 슬픈 뒷모습이 포인트

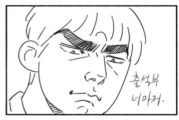

급 표정변화 컷 - 단순한 얼굴에서
진지한 얼굴로 변한다. (6~70년대 일본
만화에서 볼 수 있는 선굵은 초상 기법.
2010년대 초반 인터넷 등에서
개그 소재로 소비되고 있다.)

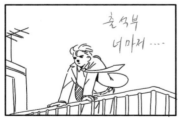

고독의 풀샷 - 그림자 진 얼굴과 고독한
포즈가 포인트

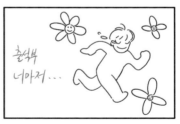

4차원, 안드로메다 컷 - 일반적으로 이해할
수 없는 배경과 행동이 포인트

이 역시 다양한 표현이 가능합니다.
각자 표현하고자 하는 만화의 성격에 맞춰
시도해 보십시오.

4컷 만화 실습 (기 · 승 · 전 · 결)

아래 줄 콘티를 바탕으로 그림 콘티를 그려보세요.

한 줄 내용 <반려동물인 고양이와 친해진 줄 알았지만 착각이었다>

NAR : 고양이와 동거를 시작한지열주일째, 처음 긴장한 모습과 달리.	처음 집에 온 고양이가 두려움에 가구 틈 사이로 들어가 하악질을 함.
NAR : 이젠 제법 편한 자세를 취하기도 한다. 대사 : 그르릉, 그르릉 (고양이)	편한 자세로 누워서 자는 고양이.
대사 : 이제 경계가 풀렸다는뜻일까...?	귀엽게 자는 고양이의 배를 만지는 주인공.
대사 : 아!! 아닌가!!	손을 물리고 마는 주인공.

고양이가 그린 그림 콘티

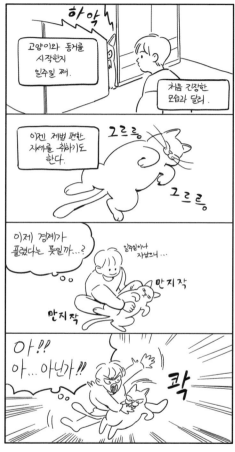

고양이 배를 함부로 만지다니 한심한 놈!

기·승·전·결 구조 연습하기

이야기 만들기가 어렵다면
유명한 동화(우화)를 요약해 콘티로 그려보면
구조 연습에 큰 도움이 됩니다.

토끼와 거북이

줄거리

토끼가 거북이에게 느림보라고 놀리자 거북이는 자극을 받아 토끼에게 달리기 시합을 도전한다.
토끼는 초반부터 앞서 나가고 여유가 생기자 중간에 낮잠을 잔다. 거북이는 쉬지 않고 꾸준히 달려 결국 토끼에게 시합에서 이긴다.

	토끼 중심	거북이 중심
기	토끼와 거북이가 달리기 시합을 한다.	토끼와 거북이가 달리기 시합을 한다.
승	토끼는 압도적인 실력으로 거북이를 일찌감치 따돌린다.	많이 앞서간 토끼는 방심을 하고 중간에 잠을 잔다.
전	여유가 생기자 자만에 빠진 토끼는 중간 지점에서 낮잠을 잔다.	거북이는 쉬지 않고 꾸준히 달린다.
결	토끼는 꾸준히 쉬지 않고 달린 거북이에게 그만 지고 만다.	결국 거북이는 결승선에 먼저 들어와 토끼를 이긴다.

토끼 중심 이야기

토끼와 거북이가 달리기 시합을
한다.
토끼 : 헤헤 따라와 보시지.

토끼는 압도적인 실력으로 거북이를
일찌감치 따돌린다.
토끼 : 거북이 녀석, 보이지도 않네~

여유를 부린 토끼는 중간 지점에서
낮잠을 잔다.
토끼 : 그럼 좀 쉬다 가볼까?

토끼는 꾸준히 쉬지 않고 달린 거북
이에게 그만 지고 만다.
토끼 : 이럴수가...!

거북이 중심 이야기

토끼와 거북이가 달리기 시합을
한다.
토끼 : 나를 이기겠다고?
　　　　어림없는 소리~

한참을 앞섰지만 방심을 하고 중간에
잠을 자고 있는 토끼를 발견한 거북이
거북이 : 어?

거북이는 쉬지 않고 꾸준히 달린다.
거북이 : 영차, 영차

결국 거북이는 결승선에 먼저 들어와
토끼를 이긴다.

패러디와 전복

우리가 알고 있는 기존 유명 이야기를 통해 구조를 파악하고 콘티로 그려보는 연습이 익숙해졌다면 패러디를 해봅니다.

많은 사람들이 알고 있는 이야기의 결말을 자신만의 해석으로 바꿔보는 작업은 또 다른 구조 연습에 도움이 됩니다.

해와 바람

기

해와 바람이 누가 더 힘이 센지 시합을 한다.
(지나가는 사람의 옷을 벗기는 자가 승리)

승

바람이 강한 바람을 분다.

전

강한 바람으로 사람은
물론 많은 것들이 날아간다.

결
(전복)

칸(만화의 근본)까지
날아간다.

4컷 만화 이후

웹툰을 그리고 싶어하는 열정이 너무 앞서다 보면 무턱대고 장편을 기획하는 경우가
있습니다. 하지만 이내 여러 벽에 부딪힙니다.
본인이 하고 싶은 이야기가 있다 하더라도 처음엔 짧은 분량의 이야기를 연습해야 합니다.

단편

4페이지 ~ 60페이지

중편

60페이지 ~ 180페이지

장편

180페이지 이상 (단행본 한 권 분량)

페이지 만화

1화 분량은 20페이지

웹툰

1화 분량은 50~60컷

4컷 만화 이후엔 4페이지,
8페이지(20컷, 40컷) 단편부터
시작해 조금씩 분량을
늘려 가는게 중요합니다.

인스타툰에 도전

일상을 그려 SNS에 무조건 올리기!

앞에서 우리는 웹툰을 그리기 위한 그림의 기초와 기본적인 만화이론을 배웠습니다.
하지만 몇 번의 연습만으로 잘 그려지지 않습니다.
그렇다고 지금 당장 '웹툰(만화)'을 그리지 못할 이유는 없습니다.
내가 그린 그림이 남에게 보여주지 못할 정도로 이상해도 일단 그려 완성하는 겁니다.
실력향상에 무엇보다 중요한 것은 즐기는 것입니다.
그려 보세요. 그리고 많은 사람들에게 보여 주세요!!

3개월 동안
선연습에 충실하고
앞에서 배운 방법으로 그린 그림.
안정적이다.

책을 열심히 봤지만
어쨌든 그린 그림...
선이 어색하고
책상 위 물건 투시가 틀림.

왼쪽 그림과 오른쪽 그림을 비교했습니다만
이와 같은 그림의 문제는 부차적입니다.

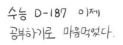

수능 D-187 이제
공부하기로 마음먹었다.

GO_sam. 팔로우

GO_sam 이제 187일 밖에 안 남았단
말이다 이놈아!!

aramdan 187일이나 남았다.

james ㅋㅋㅋㅋㅋ

dol_02 아까 머리 돌리던게 너였나?

좋아요 2개
5월21일

좋아요 또는 댓글을 남기려면 로그인 ...

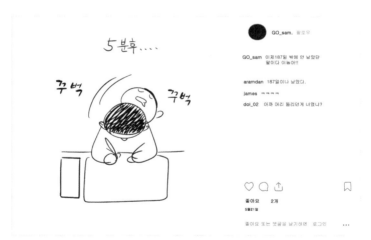

5분후....

GO_sam. 팔로우

GO_sam 이제187일 밖에 안 남았단
말이다 이놈아!!

aramdan 187일이나 남았다.

james ㅋㅋㅋㅋㅋ

dol_02 아까 머리 돌리던게 너였나?

좋아요 2개
5월21일

좋아요 또는 댓글을 남기려면 로그인 ...

두 컷짜리 만화(인스타툰)가 되었습니다.
좋아요를 2개 받으면 어떻습니까?
그림이 어색해도 인스타그램에 올리면 꽤 그럴듯한 인스타툰이 됩니다.

인스타툰은 이미지를 최대 10장까지 올릴 수 있어
한컷 만화 또는 4컷 만화를 올리기에 적합합니다.

한컷

흔히 한컷 만화는 신문만평이나 카툰을 떠올립니다.
이런 형식은 그림 한 장면으로 많은 이야기를 하고 있어 다소 전문적인 훈련이 필요합니다.
하지만, 조금 쉬운 언어로 보다 쉽게 표현할 수 있습니다.

내레이션 + 그림

짧은 문장을 단순하게 묘사하는 것이 한컷(인스타툰)의 핵심입니다.

환경 카툰

메시지를 줄 수 있는 한 방 있는
아이디어가 필요하고 훈련을 많이 해야 한다.

일상 인스타툰

단순한 내레이션+그림 형식이지만
일상 공감요소를 보여주는 것만으로
한컷의 완결성이 생긴다.

이 형식에는 특별한 테크닉이 필요 없습니다.

1 - 평소 생각을 문장으로 적는다.
2 - 문장에 맞는 그림을 그린다.

이 두 가지만 기억하세요.

이불(속에서) 핸드폰 하는 게 짱이다.

여름 날 바짝 마른 수건에 젖은 얼굴을 닦으면
기분이 좋으다.

일상 주인공으로서 화자(자기 자신)의 내레이션과 그림으로
평소 인상적이었던 순간을 표현해 보세요.

2컷 이상을 그려보자.

2컷 이상의 만화를 그릴 때 앵글(구도)을 고정하고
화면 안 인물들의 연속 동작으로 컷을 연결합니다.
만화 이론에서는 이것을 '순간이동' 연출이라고 합니다.
이제 막 만화를 그려보려고 하는 초보자가 쉽게 할 수 있는 방법입니다.

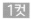

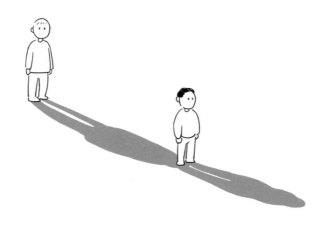

그림자를 밟히면 왠지 기분이 나쁘다.

안녕~

3컷

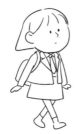

오늘 그 애를 만날 수 있을까?

앗!!

4컷

4컷 만화는 인스타 화면 사이즈에 맞게 아래와 같은 형식으로 그립니다.

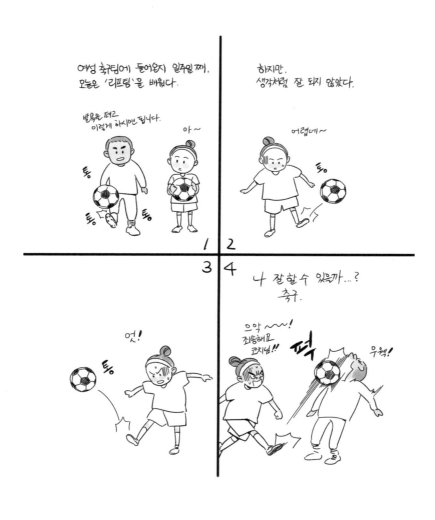

대사가 없는 상황도 연속 컷으로 표현할 수 있습니다.
앞의 예시와 같이 고정된 앵글로 그림을 연속으로 나열해
어떤 상황과 감정을 보여주는 만화의 기본 연출입니다.

연습장과 수작업

디지털 장비가 있어야만 인스타툰을 그려 올릴 수 있는 것이 아닙니다.
연습장과 연필, 폰카메라 만으로 충분합니다.

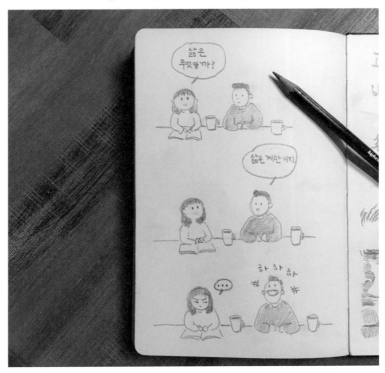

순서는 이렇습니다.

① 카페에서 아메리카노를
마시며 만화를 그린다.

② 그린 만화를
폰으로 찍는다.

③ 폰에서 보정 후 인스타그램 등 SNS에 올린다.

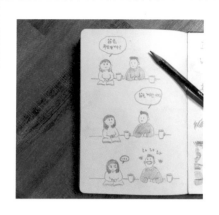

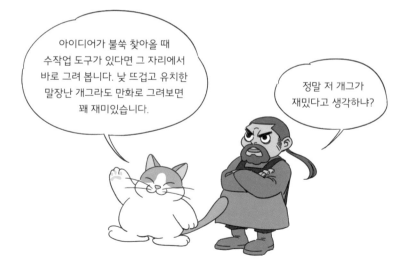

만화 2

Cartoon 2

쇼트(Shot), 샷, 숏
앵글 (구도)
만화 읽기의 순서
컷의 시간
말풍선 모양과 대사 배치
말풍선의 종류
페이지 만화와 컷 나누기
만화 읽기
만화 해설

쇼트(Shot), 샷, 숏 = 컷, 칸

카메라의 등장과 함께 사진과 영화 등에서 사용되는 화면 구성 단위, 여러 시각 매체 사이에서 발전해온 만화에서도 사용됩니다.

카메라와 피사체의 거리는 쇼트를 분류하는 기준입니다.

▶ 익스트림 롱 쇼트

카메라와 피사체의 거리가 굉장히 멀다. 이야기가 시작될 무대를 보여줘 독자들에게 정보를 제공한다. 광활한 공간을 표현할 때 사용된다.

▶ 롱 쇼트

피사체와의 거리가 멀지 않지만 인물을 좀더 객관적으로 표현할 수 있고 무대의 현장감을 살릴 수 있다. 도입부의 설정 쇼트로 사용된다.

▶ 미디엄 쇼트

영화나 만화에서 가장 빈번하게 접하는 쇼트. 시각적으로 평범해 이야기를 전개할 때 적합하다. 주로 인물들이 대화를 주고받을 때 사용된다.

▶ 클로즈업

피사체가 화면을 가득 채워 독자들에게 주관적이고 정서적인 반응을 불러일으킴.

▶ 익스트림 클로즈업

카메라가 피사체에 극도로 접근해 큰 긴장감을 유발한다. 물건이나 신체의 일부분이 담긴 화면은 대상을 비현실적으로 보이게 한다.

만화의 화면

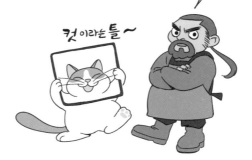

쇼트를 나누는 이러한 기준은 만화에서 예외적으로 적용될 때가 있습니다. 만화의 컷은 영화의 스크린, TV의 브라운관과는 다르게 모양과 크기가 일정하지 않다는 것입니다. 컷이라는 틀은 기본적인 쇼트의 정의를 다양하게 변주합니다.

컷이라는 틀~

쇼트로 본 만화

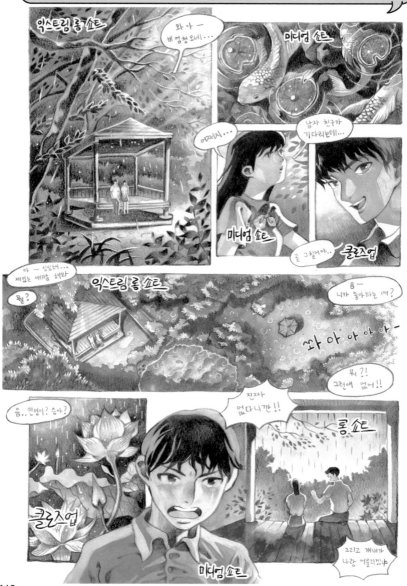

익스트림 클로즈업

미디엄 쇼트

클로즈업

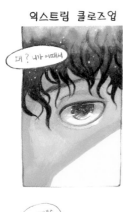

쟤 ? 내가 어때서

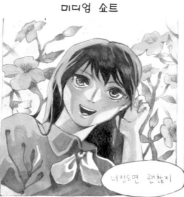

너정도면 괜찮지

투둑

투둑

네..네가요즘..

롱쇼트

오 빠다 !

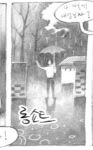

나 가볍게
내일보자 ?

롱쇼트

미디엄쇼트

클로즈업

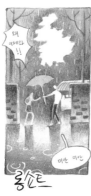

왜
어제와
!!

미안 미안

롱쇼트

아이 씨 . . .

클로즈업

이 비는 언제 그치나

익스트림 롱쇼트

ⓒ조도원

앵글 (구도)

시선(카메라)이 피사체를 바라보는 각도에 따라 구분됩니다.

하이앵글(High angle)

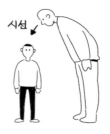

시선이 피사체를 내려다보는 구성.
하이앵글로 포착된 대상은 위압된 시선에 지배받는 느낌을 준다.
소외, 외로움, 고독, 나약, 초라함

로우앵글(Low angle)

시선이 피사체를 올려다보는 구성.
로우앵글로 포착된 대상은 위압적으로 보인다.
권위적, 위압적, 단독자, 능동적

만화 읽기의 순서

우리는 만화를

프로 만화가들도 가끔 아래와 같이
어이없는 실수를 합니다.

컷 안 인물들의 위치를 변경하거나

말풍선 꼬리를 교차시켜 대화의 순서
를 바로 잡습니다.

이런 개그로 활용할 수 있습니다.

※ 말풍선 꼬리 교차는 일반 만화에서 금지사항이라고
얘기합니다. 하지만 컷 안 레이아웃이 복잡하지 않다면 크게 문제되지 않습니다.

컷의 시간

컷 안에서 시간은 어떻게 발생하는가?

만화는 정지 영상입니다. 컷의 연결을 통해 시간이 발생하고 이야기가 진행됩니다.
한 컷에서도 시간이 달리 존재합니다. 단순히 등장 인물의 대사량을 늘리기도 하고,
마법같은 '만화적' 기술을 통해 시간을 통제합니다.

짧은 시간　　　　　　　　　　　**긴 시간**

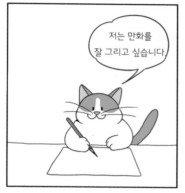

단순하지만 말하는 시간 만큼 시간이 더 발생한다.

정지 (짧은 시간)　　　　　　　**움직임 (긴 시간)**

좌측 컷과 우측 컷의 인물 드로잉은 같지만 우측 컷에서 동작선과 효과음 등
만화 표현으로 시간이 발생했습니다. 만화에서 마법이 일어나는 순간입니다.

말풍선 모양과 대사 배치

말풍선의 기본은 원 또는 가로로 긴 타원입니다.

우리나라 만화는 가로쓰기를 하고 있어 이에 맞게 말풍선 모양도
가로 형태가 보기 편합니다. 세로쓰기인 일본만화는 말풍선도 세로 형태입니다.
일본만화에 익숙한 사람들 중 버릇처럼 세로 말풍선을 사용하는 경우가 있습니다.
일반적으로 만화 교육기관에서는 한국만화에서 세로 말풍선을 금지하기도 합니다.
가로쓰기를 하고 있는 한국만화에서 세로 말풍선을 사용하면 시각적으로
어절이 자주 끊기는 현상이 발생하거나 줄이 많아 가독성이 떨어집니다.

우리나라
만화는
가로쓰기를
하고
있습니다.

세로 말풍선

우리나라 만화는
가로쓰기를
하고 있습니다.

가로 말풍선

오른쪽 가로 말풍선이 읽기 편합니다.

그렇지만
연출 의도가 있거나 디자인 요소를
고려했을 때 세로 말풍선이 맞다면 사용 가능합니다.
절대 안된다는 건 아닙니다.

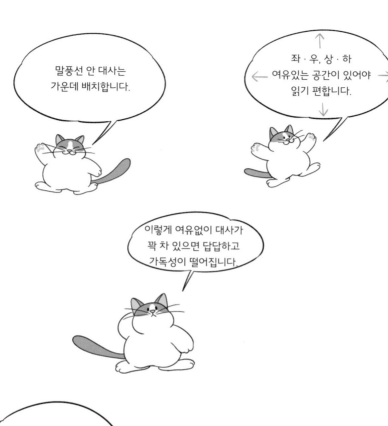

말풍선 안 대사는
가운데 배치합니다.

좌 · 우, 상 · 하
여유있는 공간이 있어야
읽기 편합니다.

이렇게 여유없이 대사가
꽉 차 있으면 답답하고
가독성이 떨어집니다.

칸 외곽에 붙어있는
경우는 풍선 형태
1/2 이상 되는 것이
좋습니다.

좌열을
맞춘다

이런
말풍선은
별로입니다.

우열을
맞춘다

대사를 쓸
때 음절을 이
상하게 끊지 않습
니다.

말풍선의 종류

일반 말풍선
등장 인물들이 말할 때 사용한다.
일반적인 말풍선

생각 말풍선
속 마음을 말할 때 사용한다.
외부에 들리지 않는다.

큰소리 말풍선
격한 감정을 표현하거나 큰 소리를
낼 때 사용한다.

가시 말풍선
격한 감정의 속마음을 표현할 때
사용한다. 화자 외의 인물에게
들리지 않는다.

감정 말풍선
두려움을 느끼거나, 슬픔에 말을
이어나가기 어려울 때 사용한다.

기계음 말풍선
TV, 라디오에서 들리는 소리나
전화통화에서 들리는 상대방 음성을
나타낼 때 사용한다.

페이지 만화와 컷 나누기

페이지 만화의 콘티 제작은 쉽지 않습니다.
페이지 안에서 컷들의 상호작용과 조형미 등을 고려해야 하고
복잡한 만화 감각을 요구하기 때문입니다.
여기에서는 페이지 만화의 간단한 컷 나누기 개요를 알아보겠습니다.

페이지를 준비한다.

단을 나눈다.(페이지의 가로 분할을 '단'이
라고 합니다)

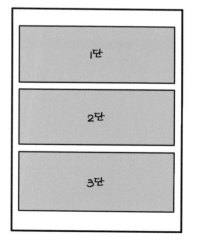

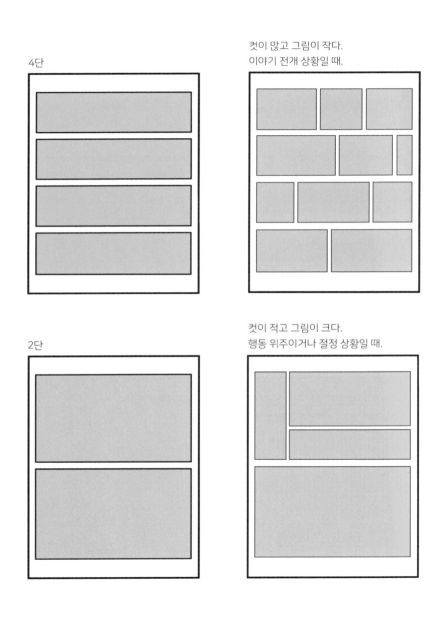

4단

컷이 많고 그림이 작다.
이야기 전개 상황일 때.

2단

컷이 적고 그림이 크다.
행동 위주이거나 절정 상황일 때.

컷 나누기는 보통 글 콘티 단계에서 이루어집니다.

그림 콘티와 동시에 만들어지기도 합니다.

만화가는 콘티를 그리면서 만화가 진행되는 이야기의 시간과 이미지를 컷 안에

어떤 모양으로 담을지, 어떻게 나누어 보여줄지 고민합니다.

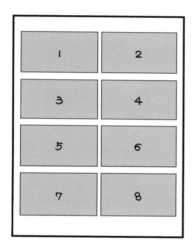 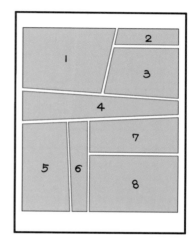

위 두 페이지는 같은 8컷이지만, 두 만화의 성격은 확실히 다를 것입니다.

어떻습니까? 컷 나누기 만으로도 느껴지지 않나요?

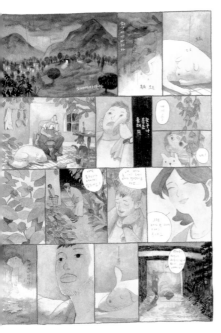 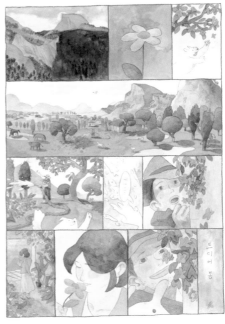

만화를 읽는 방법은 다양합니다. 그림 위주로 보거나, 내용 위주로 빨리 볼 수도 있습니다.
또, 마음에 드는 장면을 여러 번 볼 수도 있고, 이해가 안되는 내용이 있으면 다시 앞으로
돌아와 볼 수도 있습니다. 반면 만화가는 독자의 시선을 최대한 통제해야 합니다.
페이지에 복잡하게 나열된 컷들에 각각 얼마만큼 정보량을 담을 것인지,
어느 정도 시선을 붙들게 할 것인지 결정해 표현해야 합니다.

만화를 그리려는
사람들이 만화를 어떻게
읽어야 하는지 알아볼까요?

줄거리 요약

이른 봄. 꽃집 주인인 주인공은 꽃을 보러온 한 손님에게 어떤 감정을 느낀다.
그리고 봄이 찾아온다.

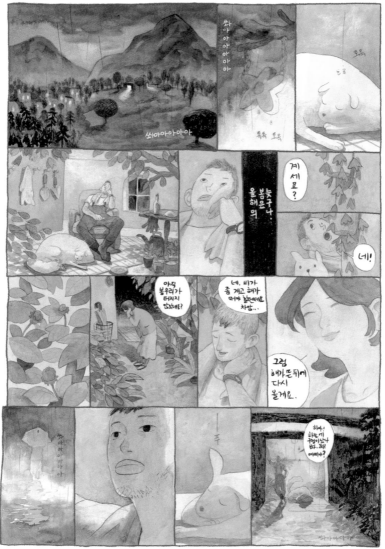

우리가 만화(페이지)를 읽는 시선의 방향과 흐름입니다.
왼쪽에서 오른쪽, 위에서 아래로 이동하는 독자의 시선을 생각하며 연출합니다. 화살표
방향을 따라가며 읽어 보세요.

만화 해설

만화가의 페이지에는 의도가 있습니다. 이야기 상황과 감정을 표현하기 위해 어떤 구도와 쇼트(컷)를 이용해 화면을 구성하고 컷을 연결하는지, 컷의 크기는 어떤 역할을 하는지, 우리는 이런 것들을 연출이라고 합니다.

설정 컷

이야기가 시작되는 배경을 보여줌으로써 독자들이 이 만화가 어떤 장소에서 벌어지는지 알 수 있다. 장소가 바뀌었을 때 역시 설정 컷이 필요하다.

`컷 설명` 산과 들이 있는 마을, 비오는 밤. 멀리 조명이 켜진 집들이 보인다.

정서 컷

이 만화는 큰 사건이 일어나지 않는다. 빠른 사건 진행보다 이야기 무대를 차분히 보여주는 화면 구성으로 독자의 시선을 붙잡는다. 만화의 초반 한 두 컷이면 충분하다.

`컷 설명` 산과 들이 있는 마을, 비오는 밤. 멀리 조명이 켜진 집들이 보인다.

전신 컷

이야기의 주인공이 등장. 인물이 어디에 어떤 모습으로 있는지 보여준다. 전신 컷은 인물을 소개하는 상황에 효과적이다.

`컷 설명` 의자에 앉아 있는 인물. 턱을 괴고 상념에 젖어있다.

클로즈업 컷 (얼굴)

인상, 표정 등 주인공을 더 확실하게 보여준다. 감정이입할 대상임을 알려주는 이미지이기도 하다.

`컷 설명` 상념에 젖어있는 주인공. 젊은 남자로 보인다.

내레이션 컷

컷이 작지만 한 컷을 할애하여 주인공의 내레이션을 썼다. '올해의 봄은 늦는구나...'라는 대사를 말풍선 안에 주인공의 음성으로 뱉을 수도 있지만, 검정 바탕에 글 이미지로 표현한 것. 만화 전체 분위기를 고려한 작가의 선택이다.

전개 컷

주인공의 심리 상태를 보여준 후 이야기가 전개된다.

`컷 설명` '계세요?'라는 말이 들리고 이에 주인공이 반응해 밖으로 나온다. 두 번째 컷 하단에 강아지도 같이 반응. (강아지는 주인공의 감정과 만화 전체 분위기를 풍성하게 해준다.)

상황 설명 & 이미지 컷

꽃집에서 흔히 볼 수 있는 장면이지만 다음 컷 인물의 대사의 원인이자 작품 전체를 관통하는 중요한 이미지이다.

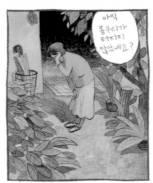

전신 컷

새로운 인물의 등장. 인물의 위치와 동작을 보여준다.

컷 설명 손님으로 보이는 여자가 꽃집에 꽃을 보며 주인 에게 말을 걸고 있다.

전개 컷 (리액션)

리액션하는 인물 (주인공)의 모습을 보여준다. 바스트 샷.

컷 설명 여자 손님의 말에 응대하는 주인공.

전개 컷 (액션)

손님의 얼굴과 표정을 보다 크게 보여준다. 큰 얼굴 클로즈업이 사용되 었다. 주인공과 독자의 정서적 반응 을 일으키기 위한 연출이다.

컷 설명 웃으며 다시 방문하겠다는 여자 손님.

씬의 마무리 컷

컷의 크기는 작지만 손님이 돌아가는 상황을 보여주기 위해 전신으로 보여준다. 주인공의 시선이 머무는 이미지일 수도 있다. 인물의 전신이나 풍경 등은 씬을 마무리하는 느낌을 준다.

컷 설명 우산을 쓰고 돌아가는 손님을 바라보는 주인공. 비오는 밤 묘사로 분위기를 잘 표현했다.

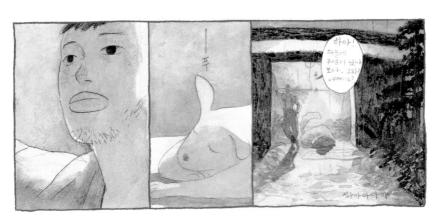

정서 컷

한 씬이 끝난(손님이 돌아간) 후, 컷의 나열로 감정을 잔잔하게 보여준다.

컷 설명
무언가를 떠올리는 주인공(클로즈업 샷)과 평화롭게 자는 개(클로즈업).
꽃집 문을 닫기 전 비내리는 바깥 풍경을 보며 혼잣말을 하는 주인공.
빛 연출(역광)이 작품의 고요하고 요동치는 분위기를 잘 살려준다.

설정 컷

씬의 상황과 흐름이 바뀌었다는 정보를 제공.
이전 페이지 설정 컷과 비교해 보면 좋다.

컷 설명 며칠 후, 비가 그치고 해가 뜬 마을.

정서 컷

바뀐 분위기를 컷의 나열로 보여준다.
작가가 왜 이 그림을 선택했는지
이유는 분명하다.

컷 설명 활짝 핀 꽃.
나비를 쫓아 뛰어노는 개.

배경 컷

위에 설정 컷이 나왔기 때문에 이 컷은 필요가 없을지도 모르지만
비가 갠 마을의 전경을 크게 보여줌으로써 다가올 전개를 기대하게 한다.

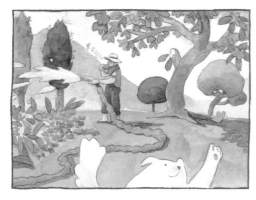

전신 컷

새로운 씬. 주인공의 모습과 행동은
바뀐 분위기를 보여준다.

컷 설명 화창한 날, 꽃밭에 물을 주고
있는 주인공과 나비를 쫓고 있는 개.

인서트 컷

컷을 연결해 주는 기능. 이 칸에 들어갈 그림은 여러 경우가 있다.
작가의 선택에 따라 분위기가 달라진다.

컷 설명 꽃에 뿌려지는 물 위로 '계세요?'라는 음성이 들린다.

클로즈업 컷

중간 크기의 칸에 얼굴 클로즈업.
중요한 순간 주인공의 심정이 고조된다.

컷 설명 손님 방문에 기다렸다는 듯이
얼굴을 내민 주인공.

전신 컷

주인공의 시선이 머무르는 곳을 전경으로 보여준다.

컷 설명 – 꽃집에 다시 방문한 여자 손님의 뒷모습

마스터 컷 (클로즈업)

얼굴 클로즈업으로 감정의 마침표를 찍는다.

컷 설명

← 꽃향기를 맡으며 미소짓는 여자

→ 떨리는 마음으로 그를 바라보는 주인공(과 개)

내레이션 컷 (마무리)

이 칸의 유·무는 작가가 결정한다.
없어도 상관없지만 앞 페이지와 대구를 이루는 페이지 만화의 조형미를 느낄 수 있는 좋은 연출이다.

채색

Coloring

디지털 채색
용어 설명
포토샵 화면구성과 기능
그림 그리기
러프 스케치
펜터치
채색

디지털 채색

웹툰 시대에 대부분의 작업 공정은 디지털입니다.
포토샵, 클립스튜디오, 사이 등 만화를 작업할 수
있는 프로그램도 많고 채색 방법 또한 다양합니다.
이 책에서는 간단한 포토샵 기능과 채색 과정을
알아보도록 하겠습니다.

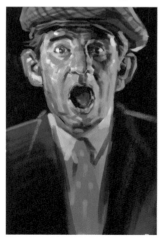

디지털 작업에서 만나는 용어들

픽셀(pixel)

화소(畫素), 화면을 구성하는 기본 단위. 네모의 점을 말한다.

해상도(resolution)

종이나 화면에 나타난 글씨나 이미지의 정밀도를 말한다.
1인치(2.54센치미터) 안에 표현되는 픽셀이나 점의 수로 해상도를 나타낸다. 단위는 DPI(dots per inch)
72DPI → 1인치 안에 픽셀이나 점이 72개 들어감
300DPI → 1인치 안에 픽셀이나 점이 300개 들어감.
숫자가 높을수록 더 선명하다.

파일 확장자(file extention)

그림을 그리고 저장할 때 그림 파일의 종류를 나타낸다.

.PSD - 포토샵 기본 포맷. 대부분의 정보가 포함된 그림을 저장할 수 있다.

.JPG - 웹상에서 사진 등을 보관하고 전송하는데 널리 사용된다. 작업 데이터를 삭제하는 방식으로 압축한다.

.GIF - 그림 파일을 압축하여 빠르게 전송하려는 목적으로 개발. 여러 장의 이미지를 한 장에 담을 수 있어 애니메이션 효과를 낼 수도 있다.

.PNG - GIF의 문제를 개선하기 위해 개발되었다. GIF보다 압축률이 더 좋고 알파채널을 지원한다.

포토샵 화면구성과 기능

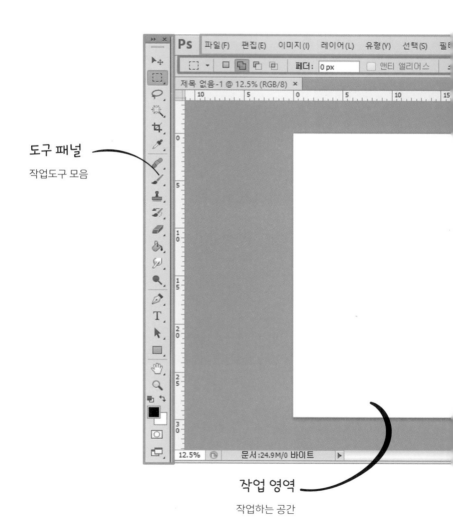

도구 패널
작업도구 모음

작업 영역
작업하는 공간

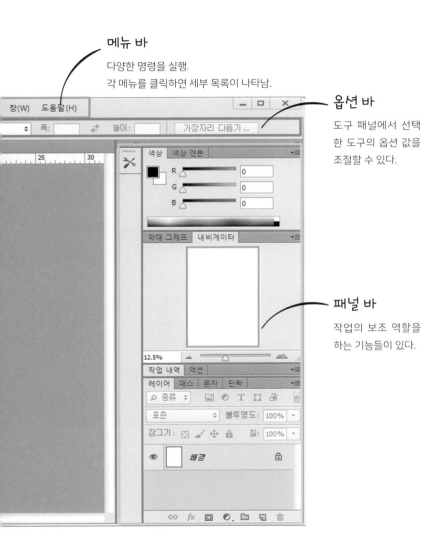

메뉴 바

다양한 명령을 실행.
각 메뉴를 클릭하면 세부 목록이 나타남.

옵션 바

도구 패널에서 선택한 도구의 옵션 값을 조절할 수 있다.

패널 바

작업의 보조 역할을 하는 기능들이 있다.

도구 패널

도구 패널 중 주요 도구의 단축키는 외워 익숙하게 하면 수월한 작업을 할 수 있습니다.

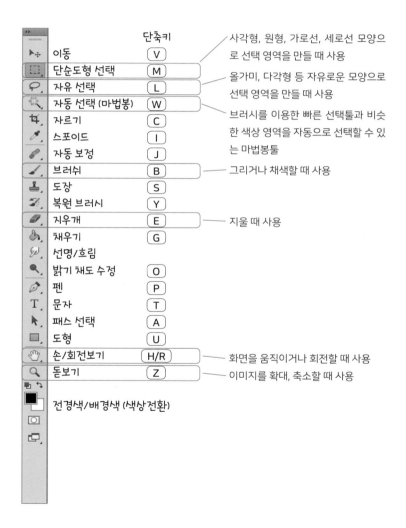

		단축키
►⊹	이동	V
▦	단순도형 선택	M
◯	자유 선택	L
✦	자동 선택 (마법봉)	W
¤	자르기	C
✐	스포이드	I
✎	자동 보정	J
✏	브러쉬	B
▲	도장	S
✗	복원 브러시	Y
✎	지우개	E
◈	채우기	G
◔	선명/흐림	
◌	밝기 채도 수정	O
◿	펜	P
T	문자	T
►	패스 선택	A
▣	도형	U
✋	손/회전보기	H/R
🔍	돋보기	Z

전경색/배경색 (색상전환)

- 사각형, 원형, 가로선, 세로선 모양으로 선택 영역을 만들 때 사용
- 올가미, 다각형 등 자유로운 모양으로 선택 영역을 만들 때 사용
- 브러시를 이용한 빠른 선택툴과 비슷한 색상 영역을 자동으로 선택할 수 있는 마법봉툴
- 그리거나 채색할 때 사용
- 지울 때 사용
- 화면을 움직이거나 회전할 때 사용
- 이미지를 확대, 축소할 때 사용

Ps 파일(F) 편집(E) 이미지(I) 레이어(L) 유형(Y) 선택(S) 필터(T) 보기(V) 창(W) 도움말(H)

파일(File)	파일을 열거나 저장하고 인쇄할 때 사용
편집(Edit)	그림 선택 부분을 복사하고 붙일 때 사용
이미지(Image)	이미지를 보정(색조, 크기 등)할 때 사용
레이어(Layer)	레이어에 포함된 사항 등을 변경할 때 사용
유형(Type)	텍스트에 관한 기능을 세부적으로 작업할 때 사용
선택(Select)	선택 영역의 확대, 변형, 반전할 때 사용
필터(Filter)	이미지에 각종 효과를 더할 때 사용
보기(View)	파일창에 눈금자, 기준선 등을 표시할 때 사용
창(Window)	도구 창을 표시하거나 배치할 때 사용
도움말(Help)	포토샵 기능에 관한 도움말

레이어 패널

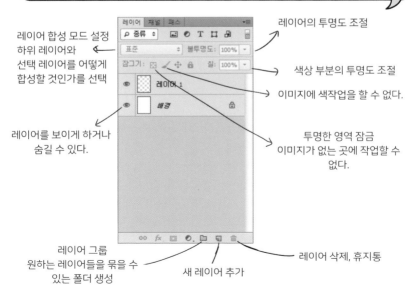

레이어 합성 모드 설정
하위 레이어와
선택 레이어를 어떻게
합성할 것인가를 선택

레이어를 보이게 하거나
숨길 수 있다.

레이어의 투명도 조절

색상 부분의 투명도 조절

이미지에 색작업을 할 수 없다.

투명한 영역 잠금
이미지가 없는 곳에 작업할 수 없다.

레이어 그룹
원하는 레이어들을 묶을 수
있는 폴더 생성

새 레이어 추가

레이어 삭제, 휴지통

색상 패널 / 색상 견본 패널

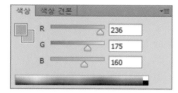

색상 패널

색을 선택할 때 사용

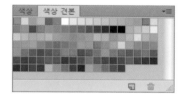

색상 견본 패널

색을 선택하고, 견본을 등록하거나 불러올 때 사용

브러시 설정 패널

F5 키 누르면 창을 불러올 수 있다. 그림 그리는 브러시를 설정한다.

브러시 필압에 따른 굵기 조절을 할 수 있다.

브러시 필압에 따른 농도 조절을 할 수 있다.

브러시의 크기 조절을 할 수 있다.

브러시 크기 조절 단축키

축소 확대

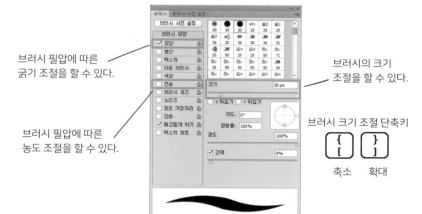

그림 그리기

메뉴 바에서 파일 - 새로 만들기를 클릭하면 작은 창이 뜹니다.

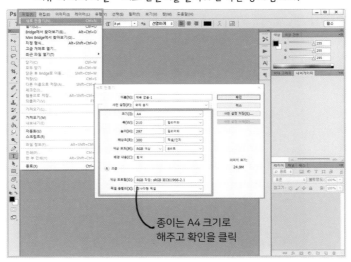

종이는 A4 크기로
해주고 확인을 클릭

캔버스가 생겼습니다.

러프 스케치

한 번에 원하는 그림을 그리긴 어렵죠.
그리려는 대상을 러프하게 그립니다.

러프 스케치
브러시 크기는
10px~20px 사이에서
본인에게 맞는 크기로
그리면 된다.

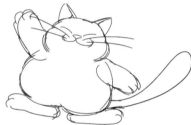

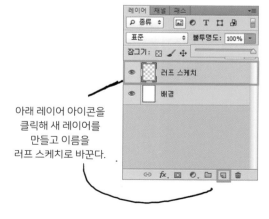

아래 레이어 아이콘을
클릭해 새 레이어를
만들고 이름을
러프 스케치로 바꾼다.

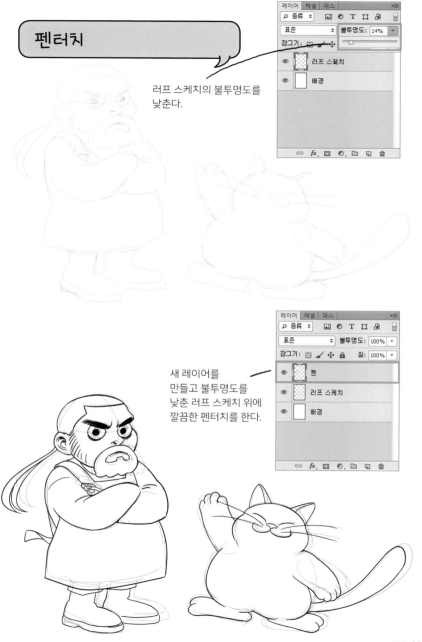

펜터치

러프 스케치의 불투명도를
낮춘다.

새 레이어를
만들고 불투명도를
낮춘 러프 스케치 위에
깔끔한 펜터치를 한다.

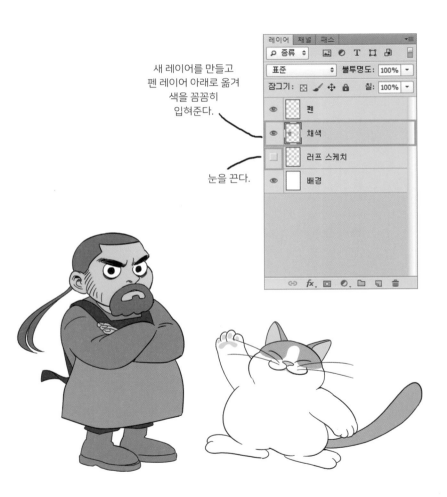

채색

새 레이어를 만들고
펜 레이어 아래로 옮겨
색을 꼼꼼히
입혀준다.

눈을 끈다.

레이어 채널 패스

🔍 종류 ⬧ 🖼 ◯ T ⊡ 🖼

표준 ⬧ 불투명도: 100% ▾

잠그기: 🔲 ✏ ✛ 🔒 칠: 100% ▾

👁 ▨ 펜

👁 ▨ 채색

☐ ▨ 러프 스케치

👁 ⬜ 배경

🔗 ƒx. 🔲 �𝅷. 📁 🔲 🗑

나가는 말

우리에게 만화는 친숙합니다. 태생이 그랬듯 만화는 남녀노소 쉽게 보고 즐길 수 있습니다.

웹툰의 시대가 되면서 많은 이들은 만화를 보는 독자에 머무르지 않고 직접 만화를 그리기 시작했습니다.

포털 사이트의 아마추어 게시판 뿐 아니라 인터넷 커뮤니티나 개인 SNS라는 공간은

많은 사람들과 소통까지 가능케 해주었습니다.

창작도구로서 다른 예술 매체에 비해 만화의 진입장벽이 낮은 건 사실입니다.

혼자 할 수 있고 타블렛 등의 도구를 한번 구입하면 큰 비용이 들지 않는 것이 그 이유입니다.

누구나 쉽게 만화를 그릴 수 있습니다.

하지만 쉬운 만큼 어렵습니다(이게 무슨 말인지...) 모든 창작이 그렇듯 직업으로서 창작행위는

전혀 다른 문제입니다.

이 책은 전문 만화가(웹툰 작가)가 되고 싶어 하는 사람들보다 살면서 한 번쯤

만화(웹툰)를 그려보고 싶은 사람들을 위한 책에 가깝습니다.

소소한 일상을 표현하거나 자신의 직업에 대해 이야기하거나,

전문가는 아니지만 취미를 통해 쌓아온 덕력(역사, 밀리터리, 자동차, 등산 등)으로

만화를 그려볼 수 있습니다.

개인 SNS는 자기가 그린 만화를 연재할 수 있는 좋은 공간입니다.

가능하다면 인생의 어느 한 시기(1년~2년)를 프로건 아마추어건 만화가(웹툰 작가)로

살아보는 것도 나쁘지 않다고 생각합니다.

운이 좋으면 고료를 받고 연재를 하거나 책이 나올 수도 있을 겁니다.

개인 소장을 하거나 지인 선물용으로 소량 출판도 가능합니다.

그러다 여건이 되지 않아 더 이상 만화를 그릴 수 없다면 그리지 않으면 됩니다.

독자로 만화를 즐기는 것도 즐거운 일이니까요.

그렇게 가벼운 마음으로 만화 그리기를 시작해보면 어떨까요.

이 책이 그러한 분들에게 작은 길잡이가 되었으면 합니다.

참고도서

만화의 이해	스콧 맥클라우드, 비즈앤비즈
석가의 해부학 노트	석정현, 성안당
만화로 배우는 투시원근법	데이비드 첼시, 비즈앤비즈

추천도서

아무래도 싫은 사람	미스다 미리, 이봄
마음을 다해 대충 그린 그림	안자이 미즈마루, 씨네21북스
아즈망가 대왕	아즈마 키요히코, 대원씨아이
월간순정 노자키군	아즈미 츠바키, 학산문화사
저 청소일 하는데요	KOPILUWACK(김예지), 21세기북스

추천웹툰

혼자를 기르는 법	김정연, 다음웹툰
나는 엄마다	순두부, 다음웹툰
극한견주	마일로, 케이툰
꼼수새끼 내새끼	서영민, 케이툰
이다의 작게 걷기	이다, 레진코믹스
안녕 외롭고 수상한 가게	최임수, 레진코믹스
조선왕조실톡	무적핑크, 네이버웹툰

인기폭발
리얼탈출게임의 서적판 방탈출책!
수수께끼풀이가 접목된 신개념 게임북 등장!

리얼 탈출북 vol ❶

늑대인간 마을에서 탈출

2018.07.16. 발행 | 16,500원 | 지도, 용의자리스트, 수사시트 포함

이 마을에서는 사람으로 변장한 늑대가 밤마다 마을 사람들을 습격한다고 한다. 대대로 전해진 의문의 전설, 모호한 목격 증언, 알 수 없는 퍼즐들. 당신은 이 책에 감춰진 모든 수수께끼를 풀고, 늑대인간을 밝혀내어 엔딩 스토리에 도착할 수 있을 것인가?

리얼 탈출북 vol ❷

쌍둥이섬에서 탈출

2019.07.20. 발행 | 20,000원 | 2권 구성, 지도, 기록시트, 책갈피 포함

어딘가의 바다 위에 홀연히 떠 있는 두 개의 작은 섬, 쌍둥이섬!

섬에 표류한 소년과 사명을 짊어진 소녀가 각자 섬에서 탈출하고자 한다. 하지만, 두 사람 앞을 가로막은 것은 다양한 퍼즐과 암호...

당신은 두 사람을 무사히 섬에서 탈출시킬 수 있을 것인가?

DIY 방탈출 시리즈

아이들에게 새로운 경험을
선물하고 싶다면~

방탈출 기반, 화제의 도서

스토리와 퍼즐의 융합,
새로운 독서 경험

빨간 여우 미스터 팍스와 친구들
Mr. Fox Coloring Book

전 세계 #10만 팔로워가 사랑한 화제의 캐릭터
빨간 여우 미스터 팍스(Mr. Fox)와 귀염둥이 친구들 Coloring Book!

◦ 고급 하드커버(양장)
◦ 180도 펼쳐지는 실제본
◦ 가방에 쏙 들어가는 핸디 사이즈

김희겸 지음 | 112쪽 | 양장제본 | 12,500원
2019.02.28. 발행

2017 다음웹툰 랭킹전 1위
<옥탑빵> 보담 작가의 첫 번째 그림 에세이,

『잠시만 쉬어 갈게요』

—

조금은 느린 것 같아도
남들보다 뒤쳐지는 것 같아도 괜찮아요.
"잠시만 쉬어 가세요"

보담 지음 | 176쪽 | 양장제본 | 13,000원
2019.04.01. 발행

더:테이블
THE TABLE

더테이블은 일상에 감성을 더하는 (주)아이콕스의 출판 브랜드입니다.
ⓞ thetable_book http://www.icoxpublish.com